導演談《命運化妝師》

這是一部關於化妝的電影，講得卻是「卸妝」的故事。這是導演連奕琦為自己執導的電影《命運化妝師》所下的註解。

這部帶有奇幻懸疑元素的電影，不僅是國片少見的題材，女主角的職業更是具有禁忌色彩的「大體化妝師」，導演連奕琦談到這部電影的靈感其實是來自編劇。編劇于尚民在 2007 年某天深夜看到談話性節目在討論大體化妝師，引發他的興趣，搜集多方資料寫出了《命運化妝師》的劇本。

導演表示：「一看到劇本，就被電影中角色該怎麼面對自己的追尋過程而吸引，從一具冰冷的大體開始，以吳敏秀（謝欣穎飾）飾演的大體化妝師的觀點，去看每個人埋藏心中的秘密。就像吳中天飾演的是一個精神科醫師，本來應該維持客觀去幫病人排解憂鬱，但卻跨越界線愛上自己的病人，甚至最後自己深陷沉淪；張睿家飾演的警察本該是伸張正義的人民保母，但當案件與自己有關的時候，正義的界限又變得異常模糊。」

此外，導演也提到曾經看過一個網友提出的觀點，「覺得很有趣是我沒從想過的，他認為代表死亡的隋棠是一個『不存在的角色』，但卻影響了活著的每一個人；也就是這樣的命運交錯，角色慢慢卸下外在的偽裝，最終不得不去面對內心的自己。」

愛情與身分的雙重禁忌

電影中充滿了許多台灣社會的禁忌符號，尤其隋棠與謝欣穎之間的具有師生關係的女女戀，更在電影上映之後，造成不小的話題。不過，導演表示，他無意挑戰社會的禁忌，只想探討感情最純粹的狀態。

導演指出，在拍攝的時候心裡的原型其實是《羅密歐與茱麗葉》的故事，在過去階級的差異、門戶的對立，是一種不能在一起的愛情，在現代這種事情變少，但女同志及師生戀，對大眾仍是一種挑戰。同時，「大體化妝師」這個職業在社會上也是某一種禁忌，依然與一般大眾的生活產生隔閡，他是想

表達，當人的感情回到最單純的狀態，這些禁忌對你的關係是什麼？電影中的敏秀與陳庭，兩個相愛的人一開始當然可以說，「為了愛，可以不顧一切」，但當你長大準備進入社會，離開教室、離開談戀愛的場所，是否還能像當初一般堅持，角色的矛盾衝突也由此而來。

演員的特質是最好看的東西

拍電影，對導演來說就是一種「取捨」過程，可能捨棄了一些原本預設的東西，卻又得到很多超越想像的東西。導演談到這個部分表示，「以前我的作品，比較喜劇，比較依賴形式，我很少依賴演員，但這次《命運化妝師》絕大部分是演員的表演撐住整部電影，因為這些演員在籌備期與我的互動，我發現他們的特質是最好看的東西，我拍的時候就讓這些人的『臉』讓觀眾記住，我希望觀眾看完會記得隋棠的臉 謝欣穎的臉、吳中天的臉、張睿家的臉，所以會有很多大特寫在這部電影裡面，我希望觀眾看完會記得這些人物的臉，臉就代表這部電影的心情。」
同時導演也用顏色去創造氛圍，導演指出，「利用燈光、攝影的技巧，塑造暗喻電影角色的個性與心境，創造出類型片的風格。坦白說，電影最後的成果其實很超越當初自己的想像。」

導演：連奕琦

從事紀錄片企畫編劇、電視劇編劇與製作，且參與多部電影的籌製。如台灣最賣座華語片《海角七號》擔任副導。

影像作品：
2011《命運化妝師》是第一部電影長片

享受電影 獲得生命的感觸

問導演這部電影響對觀眾傳達什麼，導演表示：「這部電影想傳達簡單的說就是『面對』，每個人究竟能不能面對自己，聽起來既簡單又抽象，其實只是一線之間。以電影中謝欣穎的角色為例，每天處理死亡，已經把生死看得很輕鬆，但當這件事發生在她自己身上，她怎麼去看待。當事人的感受永遠只有當事人自己知道，我希望觀眾在看這部電影的時候，除了要好好享受故事的懸疑、或者愛情、或者浪漫，如果還能因為這部電影而想到一些生命的感觸，對我來說就是非常好的一件事。」

「人」是一個多面向的生命體，卻像月球只願意以單面美好面對地球，非逼不得已，絕不覷探自身背後的晦暗面相。所謂的晦暗，潛伏著許多不可告人的祕密，時時刻刻掮負在每個人背上，靜候等待著面對的一日，《命運化妝師》就是在這樣的軸心點產生。

單純的動機 VS 複雜的人性

最早的創作動機很單純，單純認為大體化妝師是個有趣的職業，而當時台灣電影似乎沒有類似的題材。聯絡相關工作人員，抱著緊張的心情直奔台中訪問一位大體化妝師，於是藉著訪談內容與自己蒐集的資料，開始建構故事雛形。

面對生死，他們是抱持著什麼樣的心態？坐在往台中的客運路上，腦海中不斷浮現出諸如此類的問題。直到碰到這位專家，她不只提供答案，還提供了故事發展的其他可能性。

這位大體化妝師（她也會作修補）跟我說，無論她經手過多少「客戶」，每當碰到的對象是自己熟識的朋友或親人，總會遺憾、惆悵，很難理性看待。她說：「其實死人、殘破的屍體，都不恐怖，久了就會習慣。最難對付、捉摸不定的，反而是人…活人。」從事這個行業，目睹許多形形色色的人性，人往生了，旁邊家屬依然爭執不休，到頭來，活人根本不管死人。當然，也有好的一面，大多數人都希望能見親人的最後一面，期待他們儘管往生了，但這最後一眼仍舊如同他們記憶中一模一樣。沒有人想要看到意外過後的「現在」，大家還是想看到「過去」本來的美好……看似人之常情的想法，反映出複雜微妙的人性。

言談中，這位大體化妝展露出的平靜祥和，令人印象深刻，而她的經驗談與生死觀，也慢慢轉化成故事裡吳敏秀（謝欣穎飾）的基本性格和設定。可以這麼說，吳敏秀就是她。

讓題材展現另類樣貌

撰寫劇本的過程，碰到瓶頸是避免不了，故事線索千百條，要選擇哪條線走戲？採取何種形式來說故事？總是一番天人交戰。既然選擇了「人」來圍繞故事，每個主配角就必須擁有複雜的背景與故事。譬如，警察郭詠明（張睿家飾）受到死人牽絆，以暴制暴去追求正義。他不是不認同警察的處理合法手段，但他無法接受現實，而另尋他途來解決；因為他不願面對自己做錯事害到同袍的事實。心理醫生（吳中天飾）一面遵守著醫病守則——愛上病患是大忌，卻天

真的以為，如果跟陳庭在一起，能夠治癒她，在職業道德也不會完全說不過去。當他的專業涉及情感面時，原來自以為的理性突然崩解殆盡。與其說，他們不約而同各自受到陳庭的影響，不如說，陳庭的死，讓他們重新擁有機會洗滌過去。

刻畫深刻情感的類型電影

《命運化妝師》是個題材獨特的類型片，集合許多元素：懸疑、驚悚、超寫實、愛情、同志等議題，在國片中算是少見而大膽的嘗試。我無意挑戰道德底限，而是製造一種懸念的手段來述說故事。那到底怎麼定義這部片？那我會說這是一部擁有高概念的混類型電影。我不在此贅述「混類型」與「高概念」，但我認為「混類型」與「高概念」的電影會漸漸在台灣受到重視，然而無論採用何種方式說故事，人性的刻畫仍不可偏廢。所以最終這部電影，還是回歸感情，也許是心酸，也許是感動，因為除了故事，我更在乎情感。

人性共通的障礙：「面對」

編劇：于尚民
世新大學廣電系電影組，英國 Sheffield Hallam University 電影製作碩士。

編劇作品：
2010 《母老虎》
（新聞局優良劇本獎優等）
2008 《命運化妝師》
（新聞局優良劇本獎優等）
2006 《現象》
（新聞局優良劇本獎佳作）

高中老師陳庭（隋棠飾）是第一個試圖正視現實、嘗試面對自己的角色。她以為這個選擇是對自己好，可以徹底斬念，讓自己走向結束，就能讓「過去」跟著她一起消散。孰料，竟意外開啟另一場風暴。因為人不可能永遠離開，消失的只是軀殼，曾經生活的點滴，都會存在別人的記憶中，而這些就是「活著」的痕跡。

故事裡的角色們都身陷在獨立卻共通的心理障礙裡，而他們集體的醫治必須透過「面對」。大體化妝師冷靜面對往生者、心理醫生專業面對情緒脆弱的病人、警察勇於面對隨時威脅自己生命的罪犯，但他們卻不敢面對存在於己的黑暗面，反而甘於苟活於日日化妝示人的日子裡；然而，一旦他們卸了妝，失去了專業，人們寄託在他們身上的信任感也不復存在，這是何其諷刺，卻又何其真實的寫照。

面對祕密的確需要勇氣。我希望藉由這個故事來告訴大家，沒有什麼過不去、解決不了的事，很多時候通常都是不敢面對，進而引發一連串的負面效應或結果。我們都在過著化妝與卸妝的生活，但永遠不要忘了，纏繞在化、卸之間的命運，其實就掌握在我們手裡。

關於攝影 在鏡頭與光影之間

《命運化妝師》的攝影指導車亮逸,是拍攝經驗豐富,並具有獨特影像風格的攝影師。曾在加拿大拍攝過四支長片,包括由《康斯坦汀:驅魔神探》、《驚奇四超人》特效小組成員驚悚打造的《異底洞》。作品並入選過柏林,日舞及多倫多影展及入圍加拿大盆金像獎 Leo Award 最佳攝影,另拍攝過近四十支 MV 及十多支廣告。這次更與連奕琦導演攜手,以鏡頭與光影的變化,塑造出《命運化妝師》獨特的視覺影像。

類型片的風格 熟悉卻不寫實

《命運化妝師》是國片中少見的懸疑劇情片,敘事時序也在過去、現在中交錯,小連導演與攝影師車亮逸,希望創造一種鏡頭的語言,透過畫面的光影與顏色就能把角色的個性與情感呈現。

攝影師車亮逸表示:「在讀完劇本及跟導演溝通過後,角色的情感深深牽引著整個故事,在鏡頭與光影的設計上,也會希望根據角色個性及情感的差異,來表現鏡頭上的不同,希望所有的鏡頭與光影的表現,都能搭配角色的個性與情緒的起伏,例如:城夫的個性比較沉悶、隱藏自己的感情,所以在鏡頭設定上,為了不讓觀眾猜出這個角色的後續發展,所以在鏡頭上以平穩、靜止的方示表現,不用鏡頭幫這個角色做感情上的加強及凸顯;到了後半段,城夫這個角色的真實性格已漸漸嶄露,所以在鏡頭上才有較多的變化,像是手持的鏡頭(夜店場次)才首次出現在城夫身上。以張睿家所飾演的詠明來說,為了顯現出角色火爆、衝動的個性,詠明的鏡頭較多使用手持、破水平等。」

他也說在前製時期就與導演溝通,希望「將這部片拍出類型片的風格」,並以「光」來呈現出不同的世界;在台灣發生,一個熟悉卻不寫實的城市,在光 tone 的設計上,希望能創造出一種封閉感,讓片中的角色都是被局限的、有壓迫感的。「舉例來說,敏秀的家及房間的窗戶,都是一片明亮的,但是這種明亮感卻不是為這個角色帶來希望,反而是被困在明亮與希望之外的世界,我只是想把這個角色被光亮包住、限制住。」

同時在片中用了大量的煙霧,也是為了增加光的質感,也是為了要讓戲中的空間有一種壓迫性,也是希望能營造出是台灣人所熟悉的地方,卻又讓人陌生。

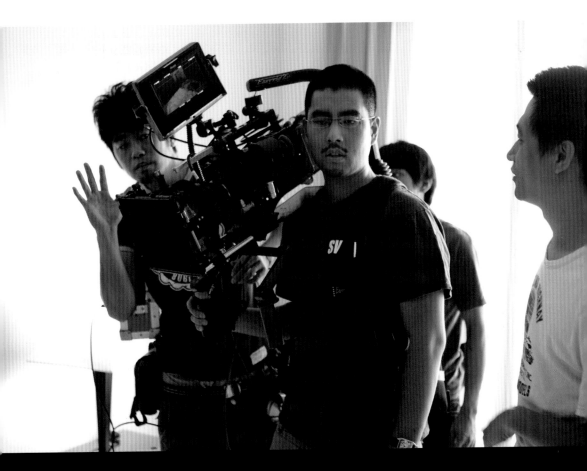

攝影指導：**車亮逸**
加拿大英屬哥倫比亞大學
University of British Columbia - Bachelor of Fine Arts -
Film Production
國際電影攝制公會（加拿大）攝影師
IATSE 669 (IATSE stand for International Alliance of
Theatrical Stage Employees)
中華民國電影攝影協會會員
Chinese Society of Cinematographers CSC

電影作品
Star Gate Universe Season 1-2 (TV Series) 2nd Unit Director
of Photography / Camera Operator
Battlestar galactica Season 1 (TV Series) Camera Operator
Dark Angel Final Season (TV Series) Camera Operator
《皮克青春》
《命運化妝師》
《五月天 3DNA》
《女孩壞壞》（拍攝中）

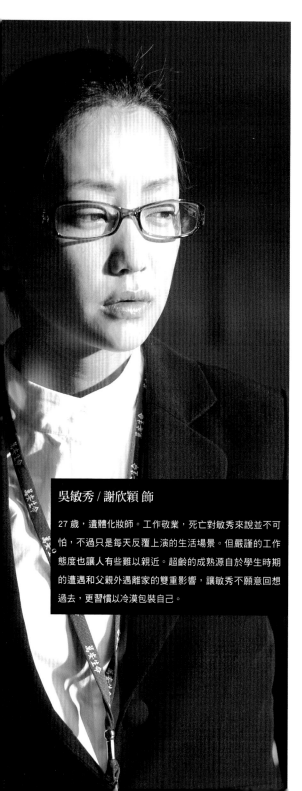

吳敏秀 / 謝欣穎 飾

27歲，遺體化妝師。工作敬業，死亡對敏秀來說並不可怕，不過只是每天反覆上演的生活場景。但嚴謹的工作態度也讓人有些難以親近。超齡的成熟源自於學生時期的遭遇和父親外遇離家的雙重影響，讓敏秀不願意回想過去，更習慣以冷漠包裝自己。

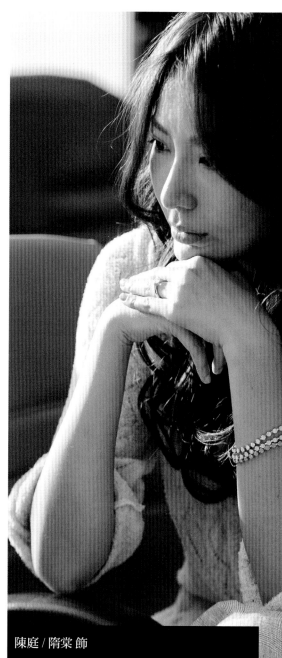

陳庭 / 隋棠 飾

35歲，曾在敏秀就讀的高職學校擔任音樂老師。像謎一樣的女人，冷冰冰地躺在敏秀的化妝台上，關於過去，她從來不曾提起，死亡的真相是什麼？她的愛、她的痛苦、她的選擇，讓活著的人只能靠生命殘存的蛛絲馬跡去追尋。

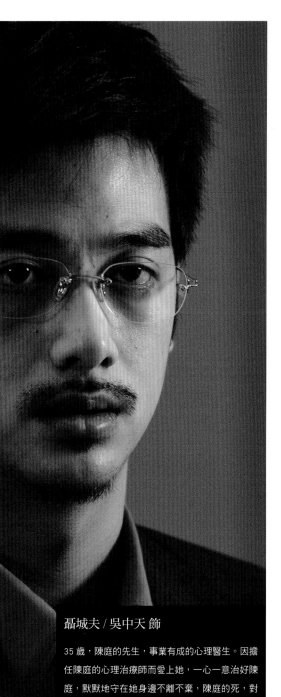

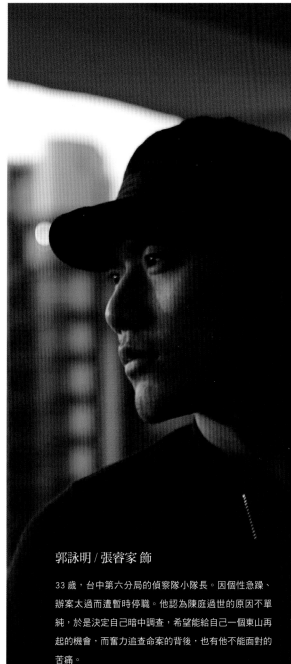

聶城夫 / 吳中天 飾

35 歲,陳庭的先生,事業有成的心理醫生。因擔任陳庭的心理治療師而愛上她,一心一意治好陳庭,默默地守在她身邊不離不棄,陳庭的死,對他打擊很大,希望敏秀能告訴他,關於陳庭的過去,哪怕只有一點點也好。

郭詠明 / 張睿家 飾

33 歲,台中第六分局的偵察隊小隊長。因個性急躁、辦案太過而遭暫時停職。他認為陳庭過世的原因不單純,於是決定自己暗中調查,希望能給自己一個東山再起的機會,而奮力追查命案的背後,也有他不能面對的苦痛。

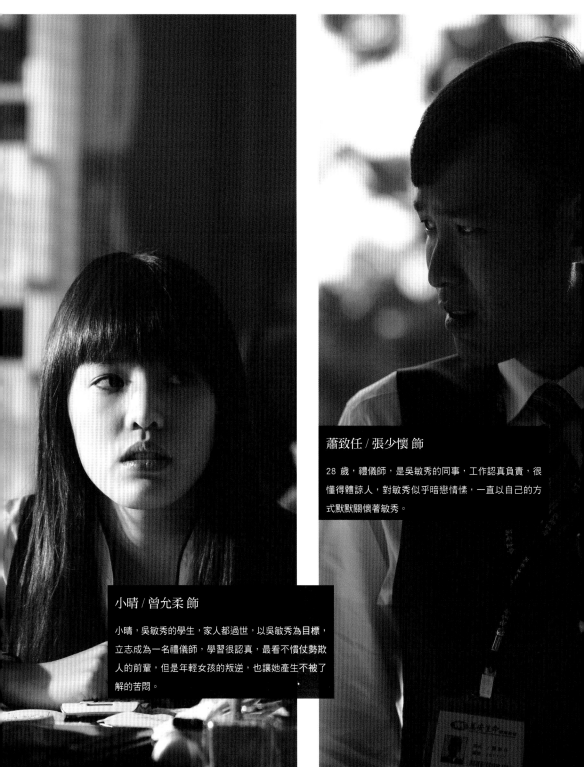

蕭致任 / 張少懷 飾

28 歲，禮儀師，是吳敏秀的同事，工作認真負責，很
懂得體諒人，對敏秀似乎暗戀情愫，一直以自己的方
式默默關懷著敏秀。

小晴 / 曾允柔 飾

小晴，吳敏秀的學生，家人都過世，以吳敏秀為目標，
立志成為一名禮儀師，學習很認真，最看不慣仗勢欺
人的前輩，但是年輕女孩的叛逆，也讓她產生不被了
解的苦悶。

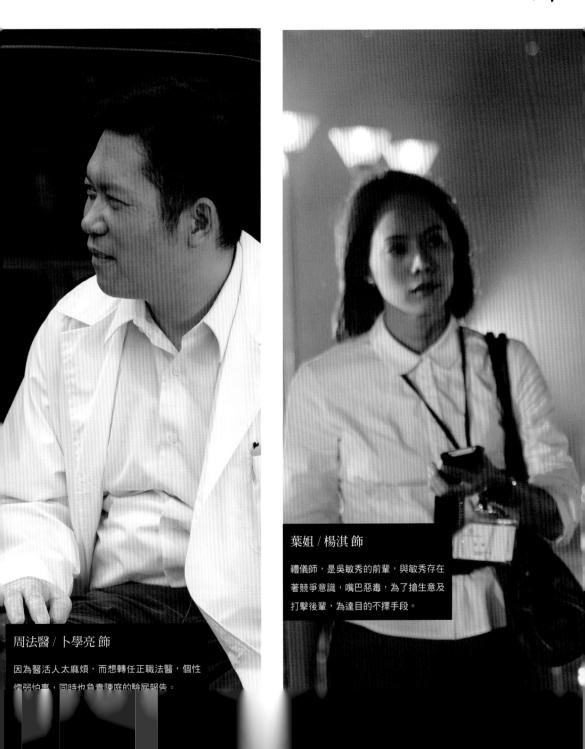

葉姐 / 楊淇 飾

禮儀師，是吳敏秀的前輩，與敏秀存在
著競爭意識，嘴巴惡毒，為了搶生意及
打擊後輩，為達目的不擇手段。

周法醫 / 卜學亮 飾

因為醫活人太麻煩，而想轉任正職法醫，個性
懦弱怕事，同時也負責陳庭的驗屍報告。

命運化妝師 一段回憶
The Story

「目眩時更要旋轉，自己痛不欲生的悲傷，以別人的悲傷，就能夠
治癒。」—莎士比亞
面對所愛的人轉身離去，
沉重的悲傷往往壓得人無法呼吸。
究竟該選擇釋放悲傷，還是被悲傷緊緊綑綁，
該怎麼去面對內心中難以承受的痛苦，
這是一個關於死亡的故事，但不是結束，而是一個開始…

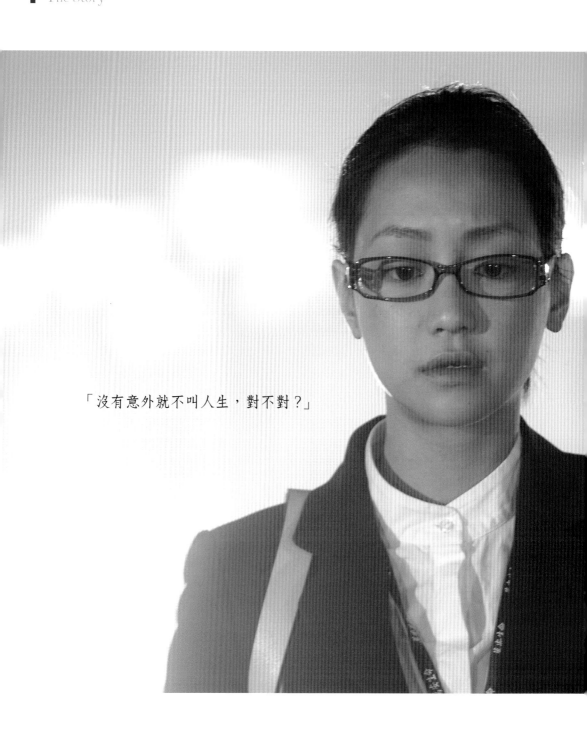

「沒有意外就不叫人生，對不對？」

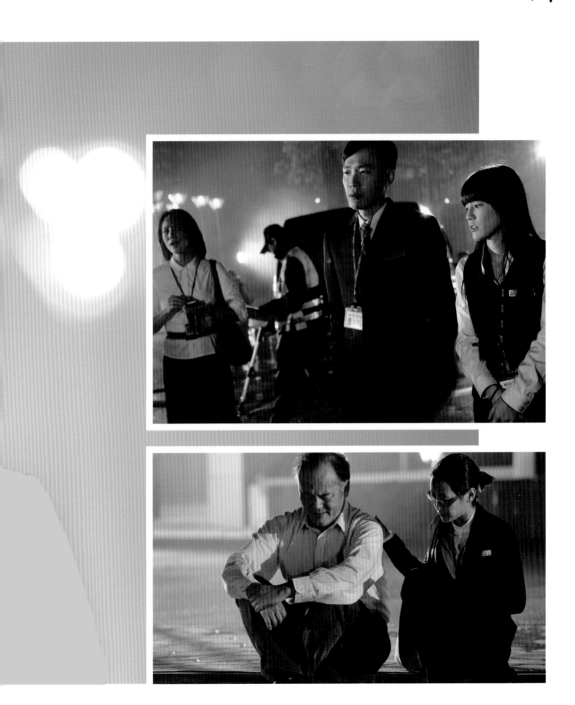

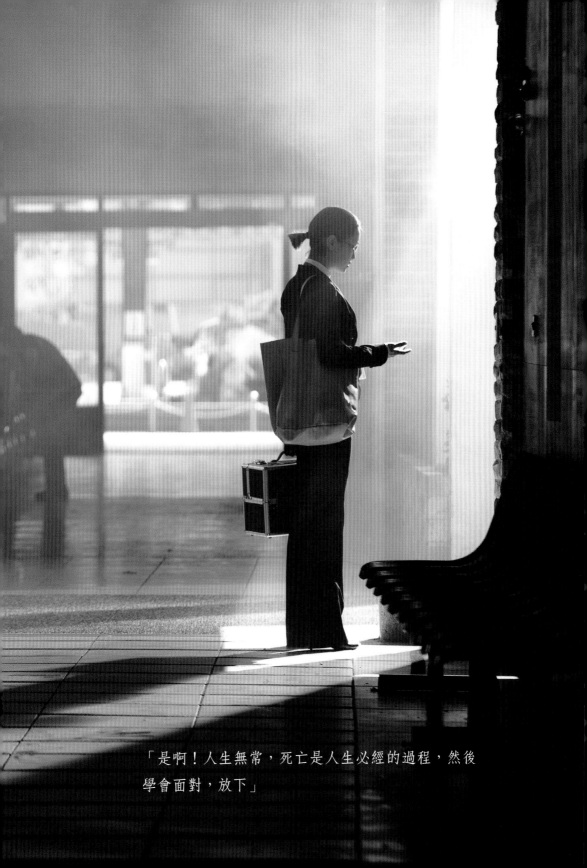

「是啊！人生無常，死亡是人生必經的過程，然後
學會面對，放下」

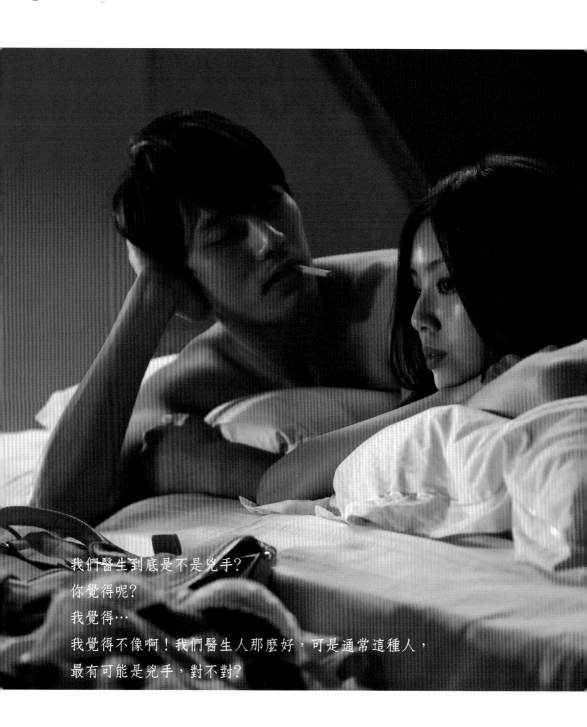

我們醫生到底是不是兇手？
你覺得呢？
我覺得⋯
我覺得不像啊！我們醫生人那麼好，可是通常這種人，
最有可能是兇手，對不對？

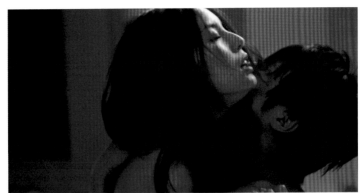

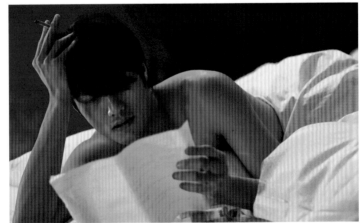

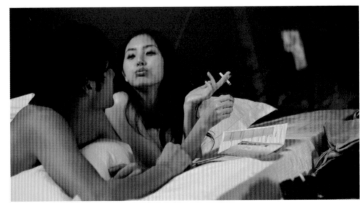

命運化妝師 一段回憶
The Story

面對你真的很難，你知道嗎？
這麼久、這麼多年以來，第一次在這冷冰的空間裡，
我流露了真實的感情。

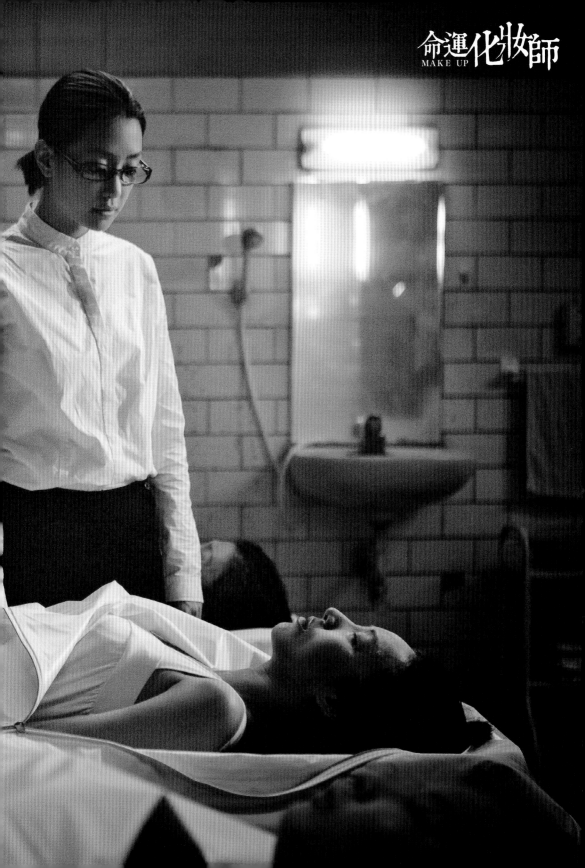

命運化妝師
MAKE UP

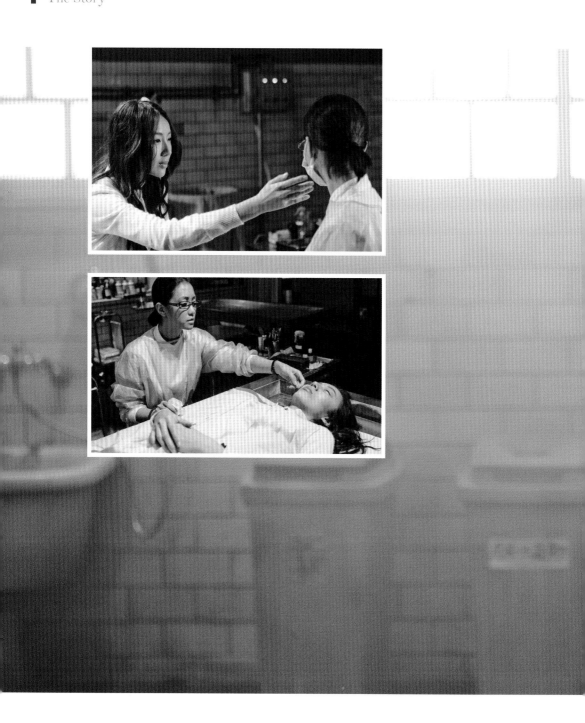

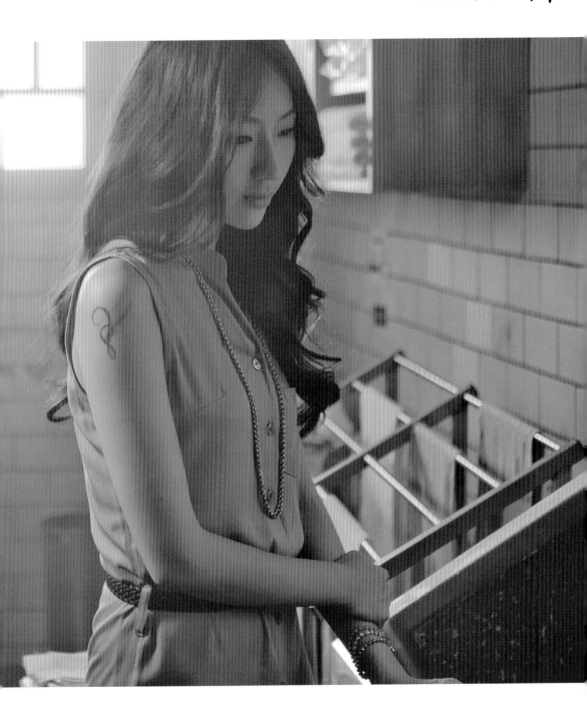

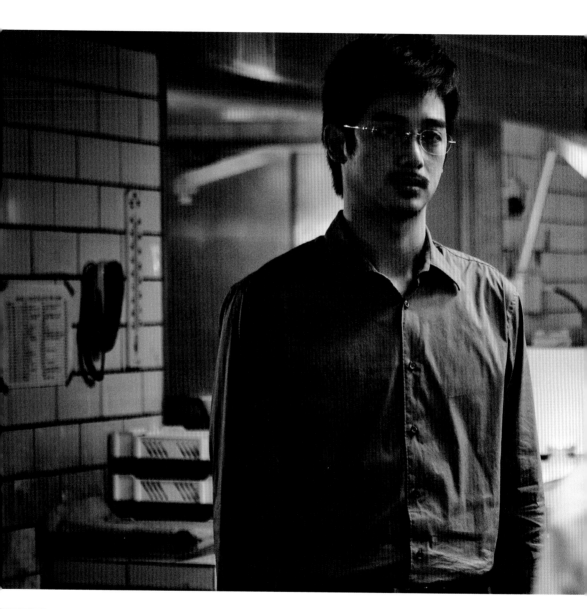

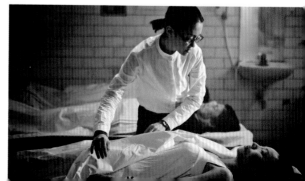

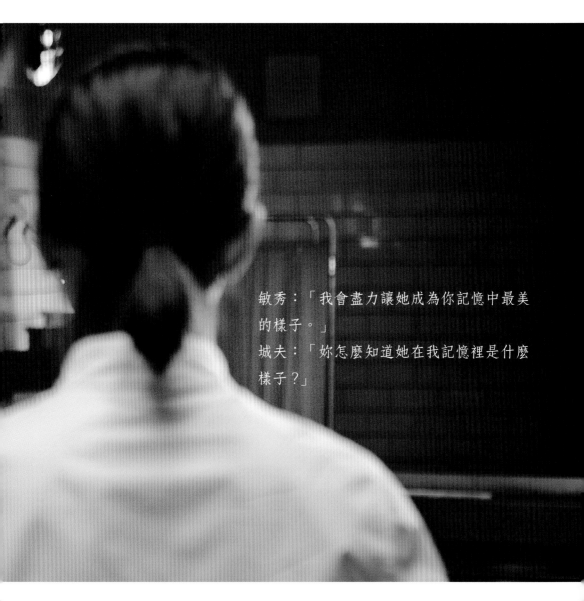

敏秀:「我會盡力讓她成為你記憶中最美
的樣子。」
城夫:「妳怎麼知道她在我記憶裡是什麼
樣子?」

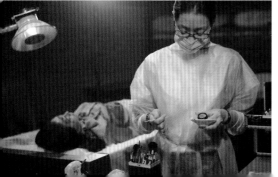

人該怎麼面對死亡，既真實又抽離，既痛且深，我只能靜默。

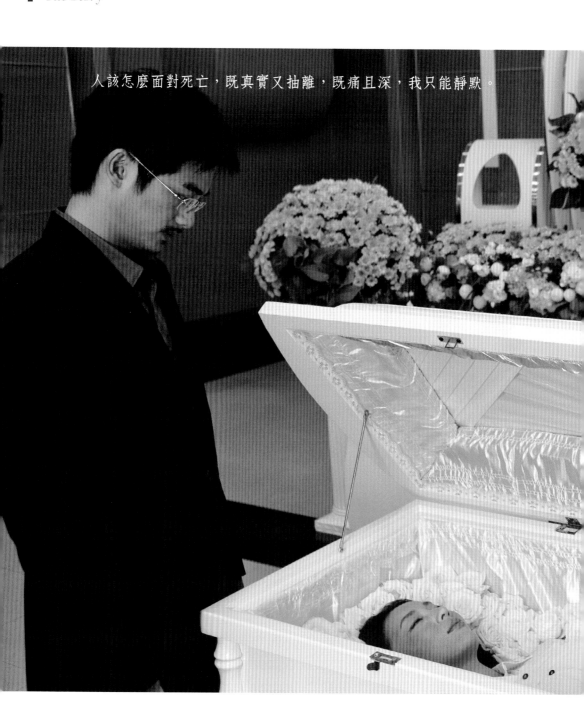

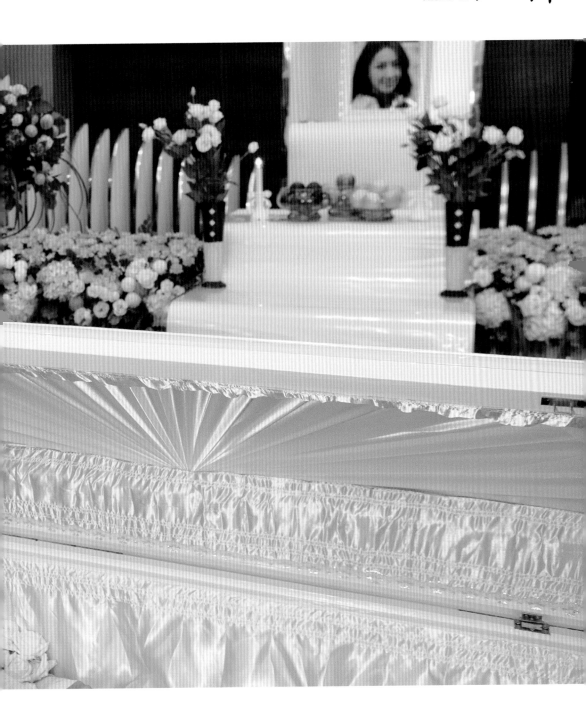

命運化妝師 一段回憶
Memories of the fate of a make-up artist

死亡，這次以新的樣貌出現，夾帶著塵封已久的回憶。
回憶總是舊舊的，卻漾著暈光般的迷眩，
是微甜的蘇打汽水、是從窗口吹來的風，
輕輕響起的琴音，一直從記憶深處迴盪著。

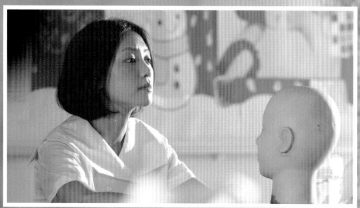

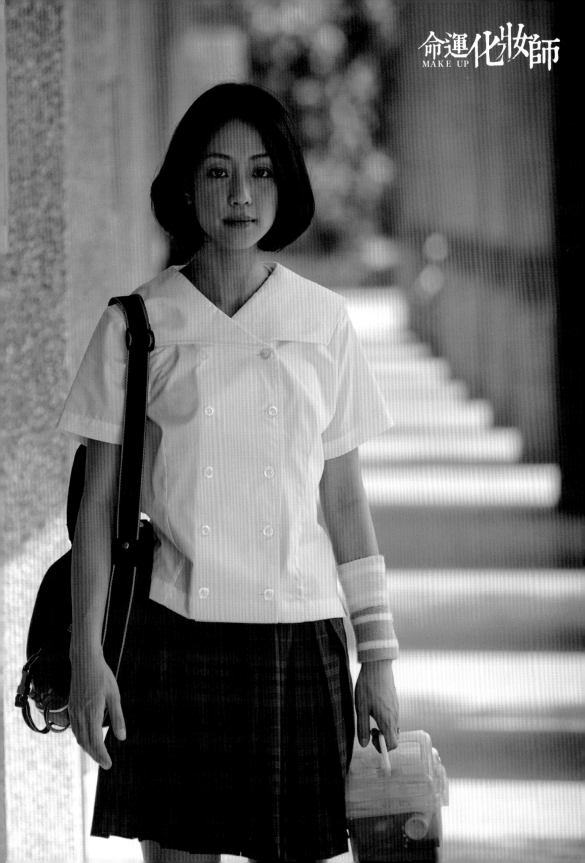

命運化妝師
MAKE UP

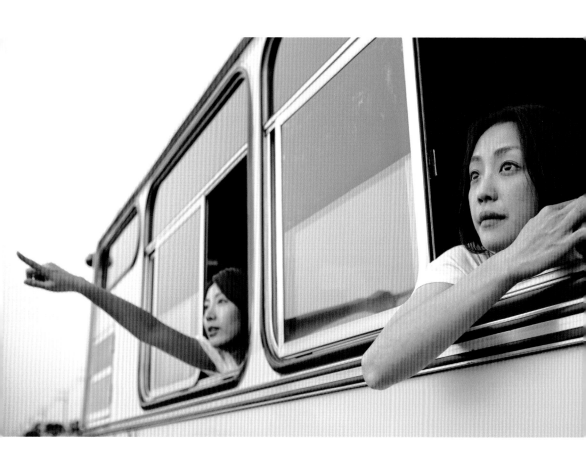

如果，回憶是那麼美，為什麼我不願想起來，
如果，過去是那麼不堪，又為什麼想起來的時候那麼懷念，
一點點片段都那麼動人。

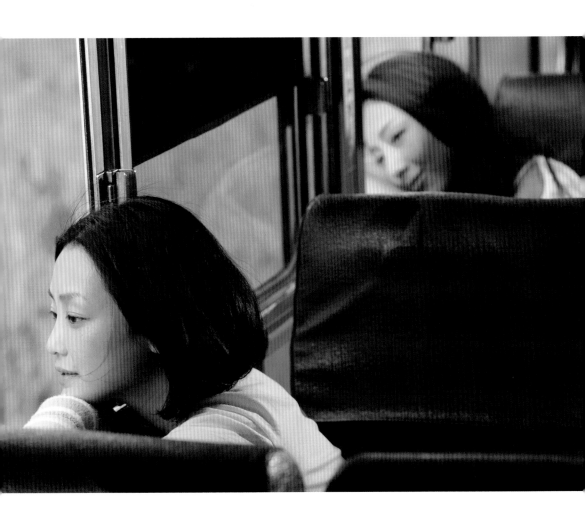

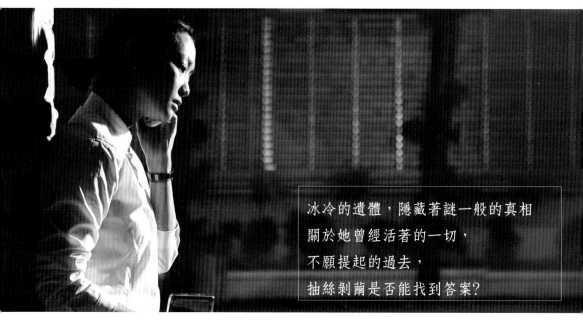

冰冷的遺體，隱藏著謎一般的真相
關於她曾經活著的一切，
不願提起的過去，
抽絲剝繭是否能找到答案？

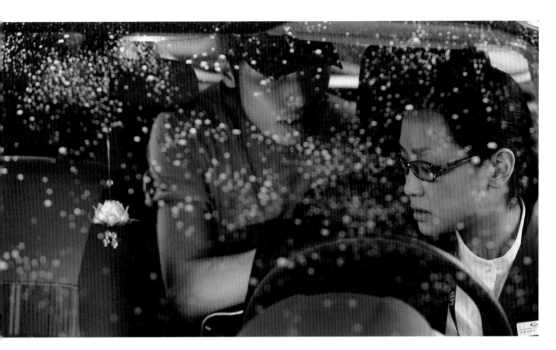

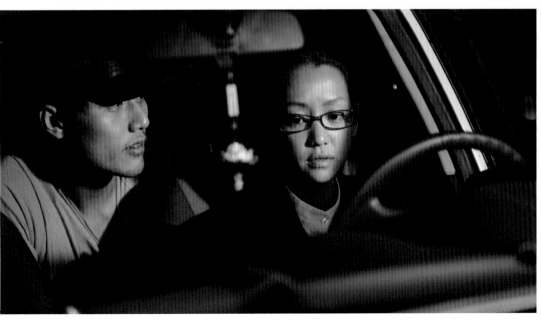

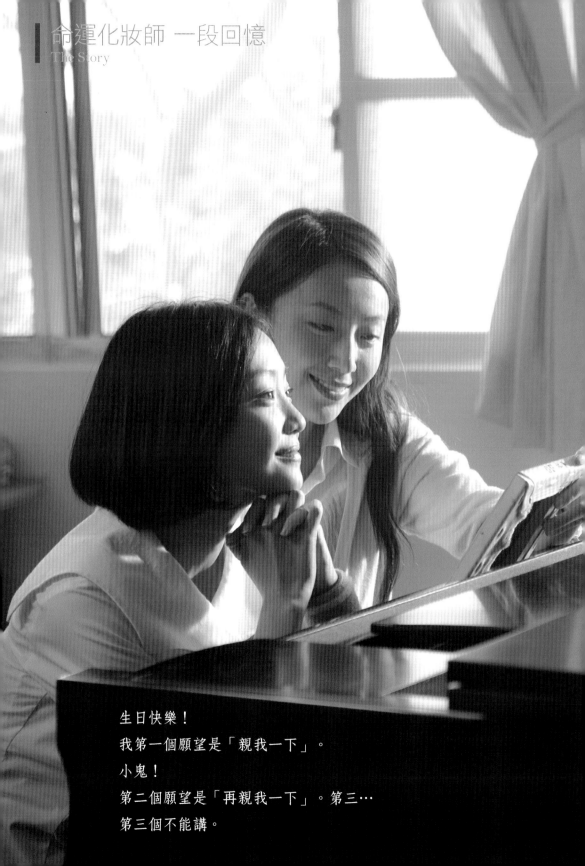

生日快樂！
我第一個願望是「親我一下」。
小鬼！
第二個願望是「再親我一下」。第三…
第三個不能講。

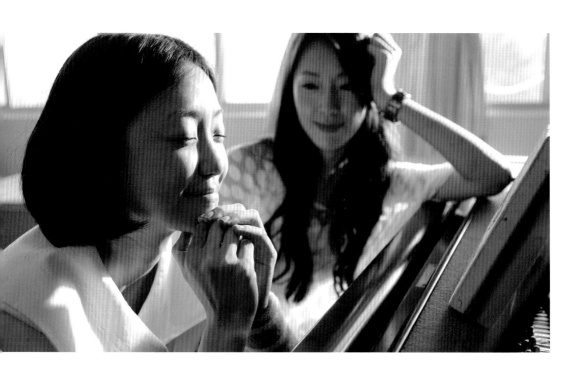

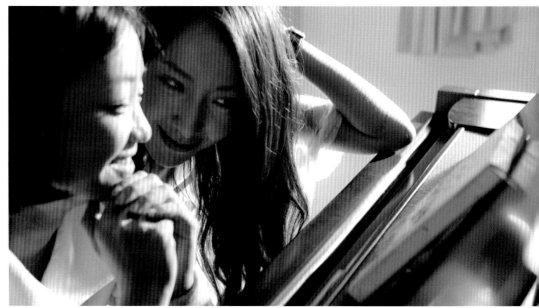

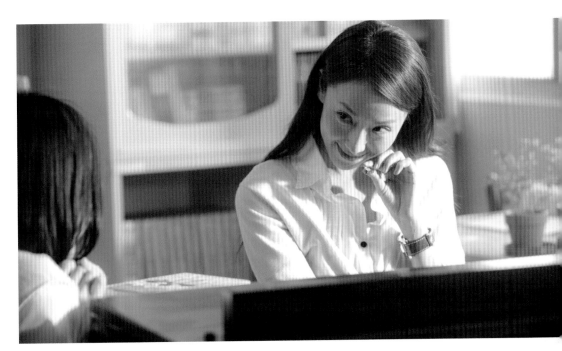

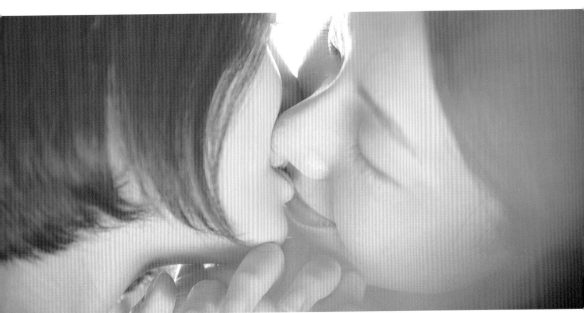

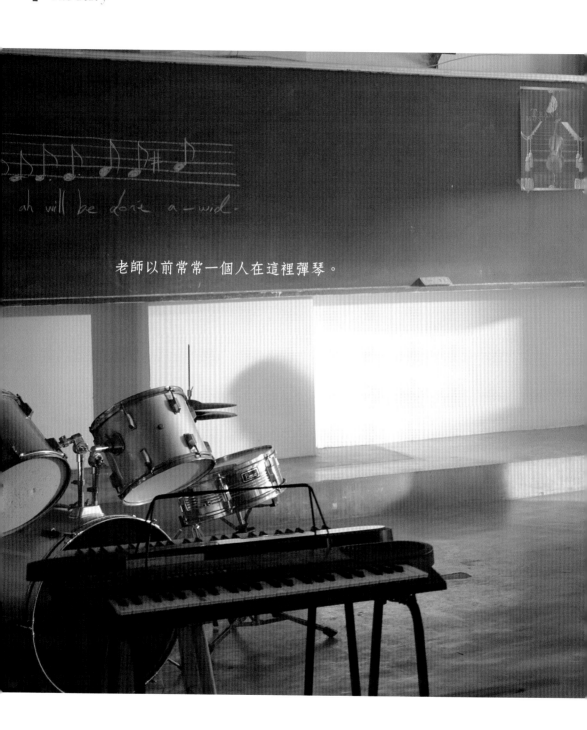

老師以前常常一個人在這裡彈琴。

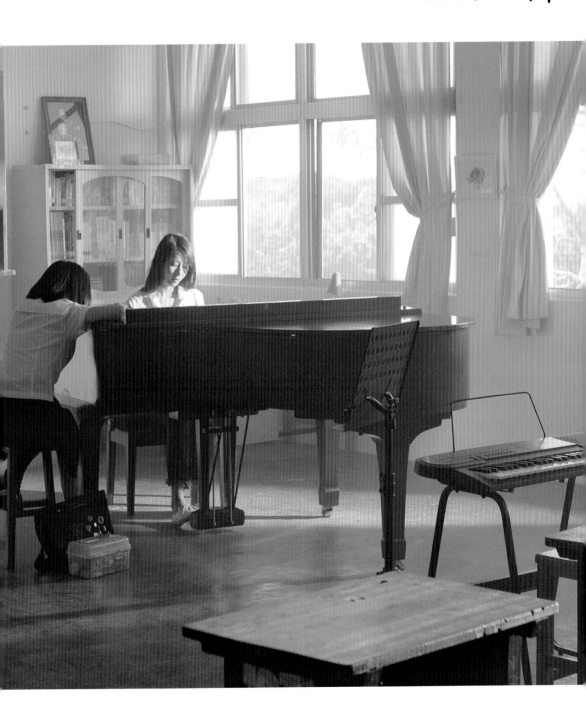

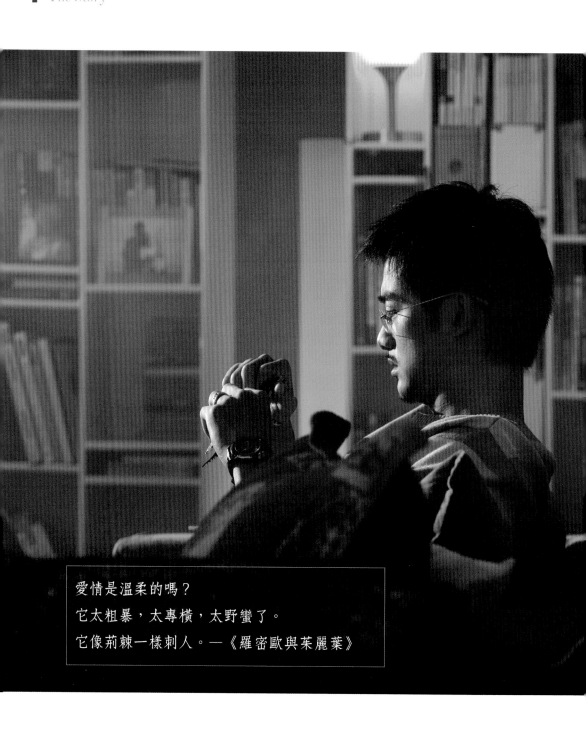

愛情是溫柔的嗎？
它太粗暴，太專橫，太野蠻了。
它像荊棘一樣刺人。—《羅密歐與茱麗葉》

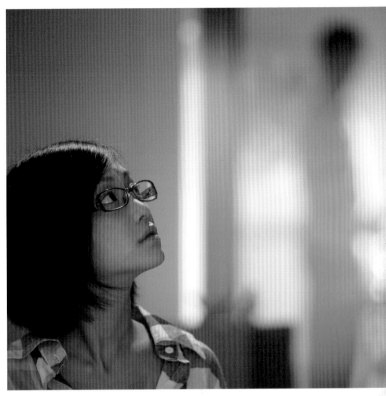

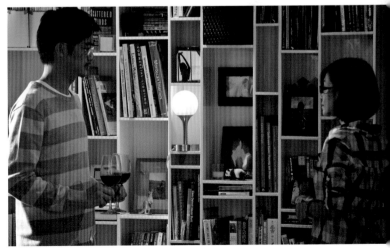

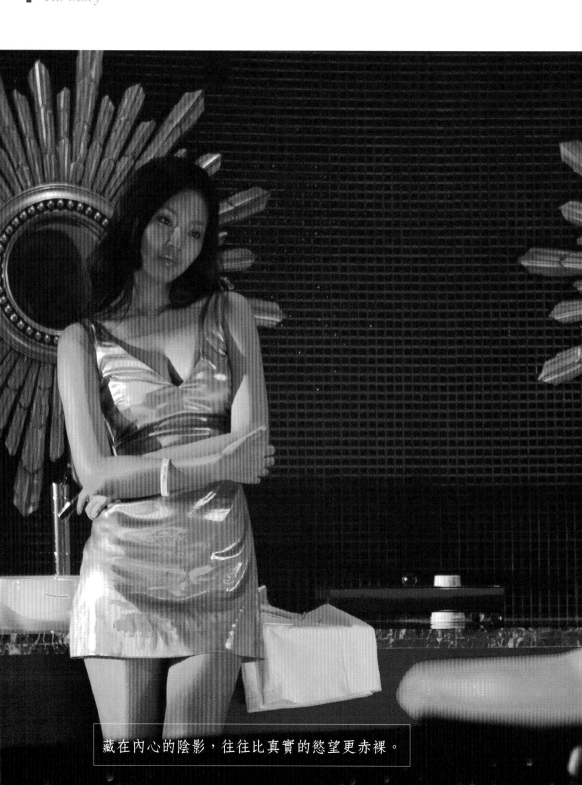

藏在內心的陰影，往往比真實的慾望更赤裸。

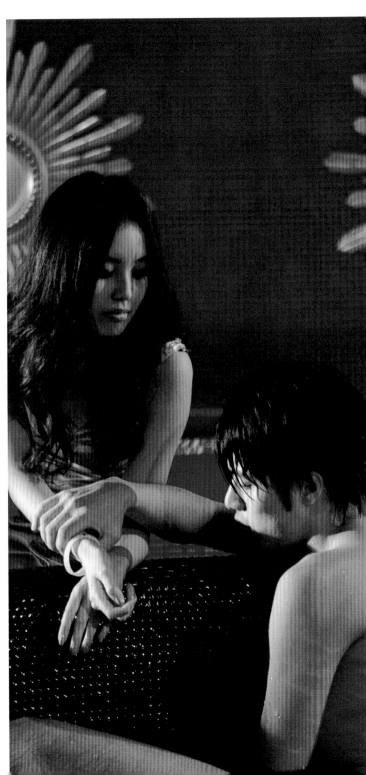

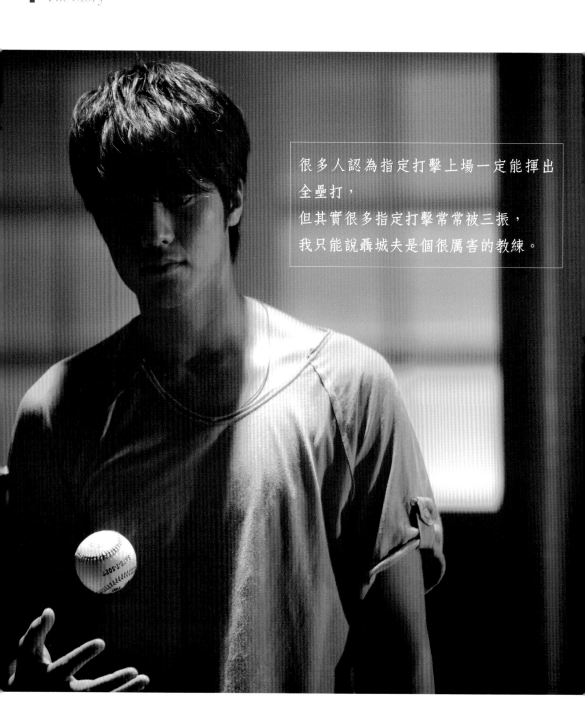

很多人認為指定打擊上場一定能揮出全壘打，
但其實很多指定打擊常常被三振，
我只能說聶城夫是個很厲害的教練。

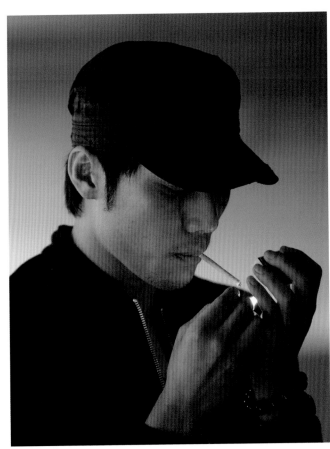

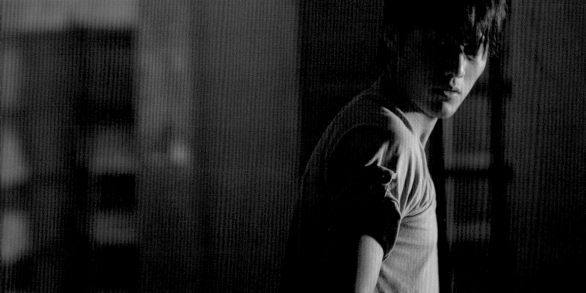

羅蘭巴特：「可愛。說不清自己對情人的愛慕究竟是怎麼回事，
戀人只好用了這麼個呆版的詞兒─「可愛！」

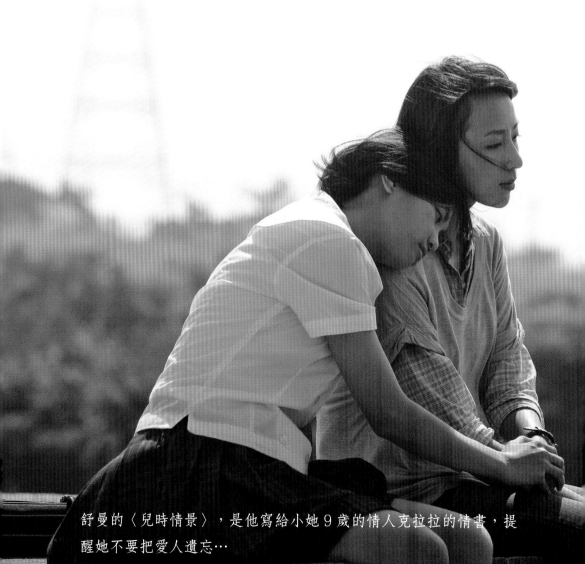

舒曼的〈兒時情景〉，是他寫給小她9歲的情人克拉拉的情書，提
醒她不要把愛人遺忘…

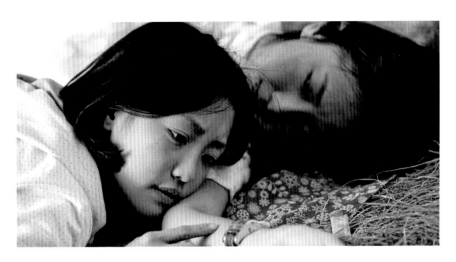

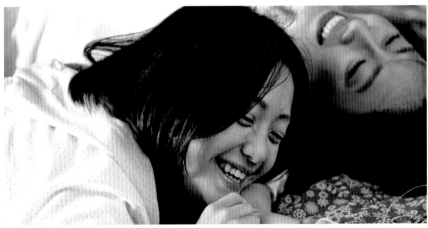

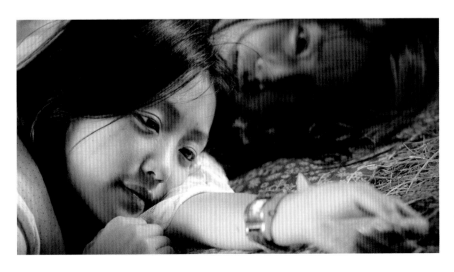

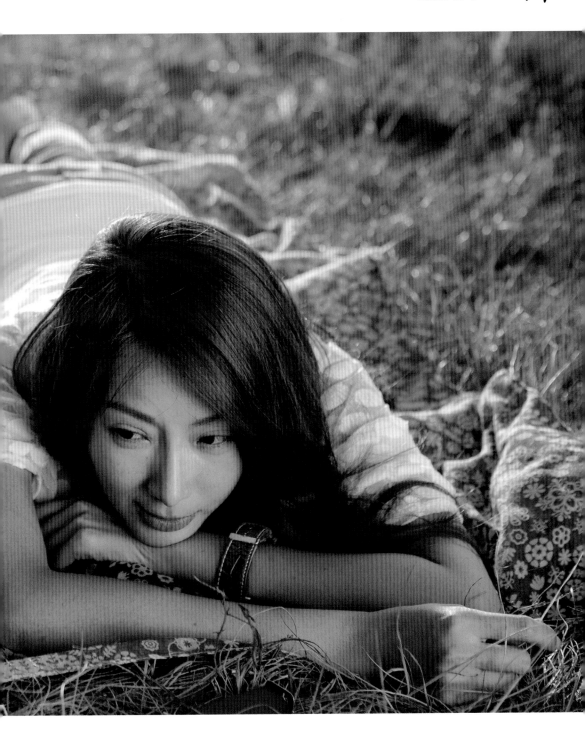

兩個人在一起，有時侯，比一個人更寂寞。

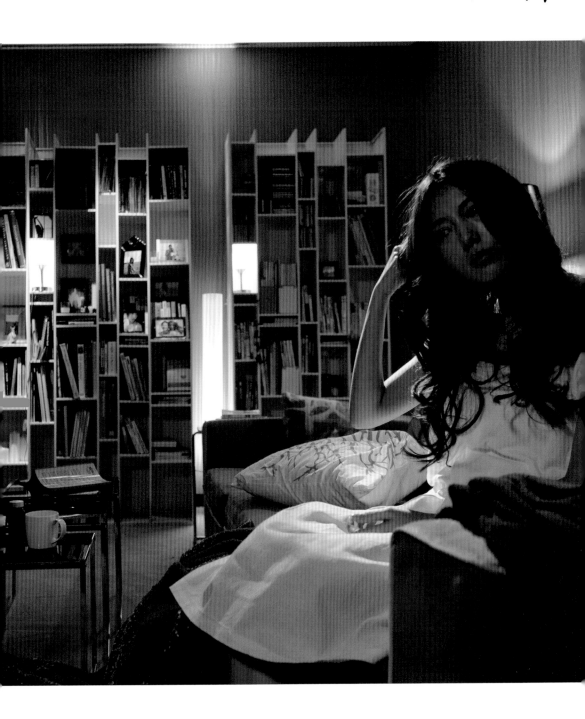

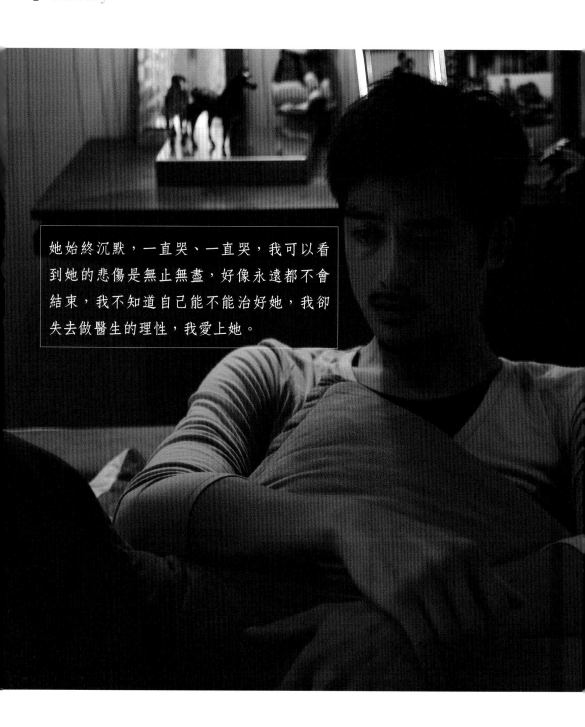

她始終沉默，一直哭、一直哭，我可以看到她的悲傷是無止無盡，好像永遠都不會結束，我不知道自己能不能治好她，我卻失去做醫生的理性，我愛上她。

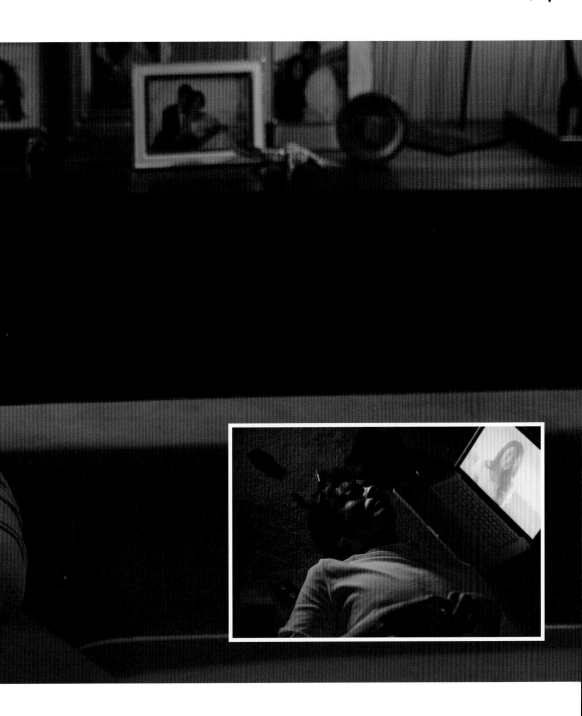

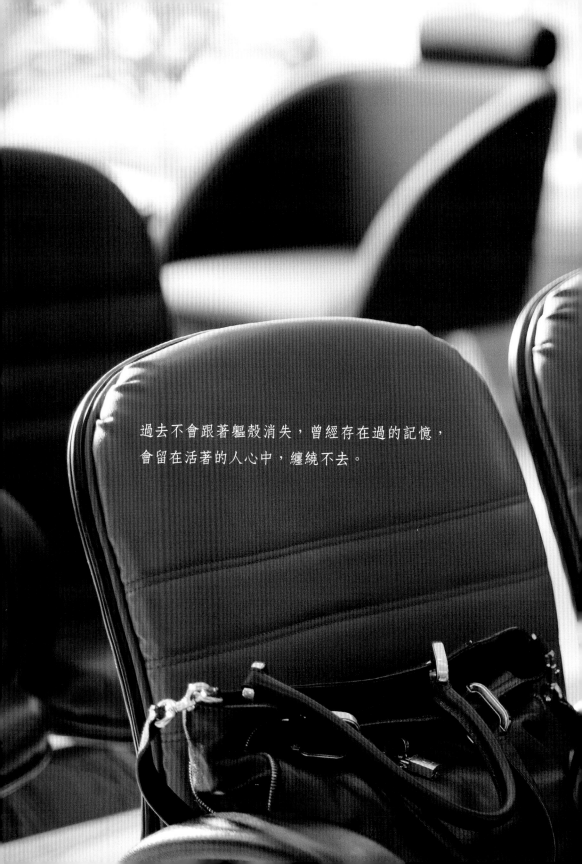

過去不會跟著軀殼消失，曾經存在過的記憶，
會留在活著的人心中，纏繞不去。

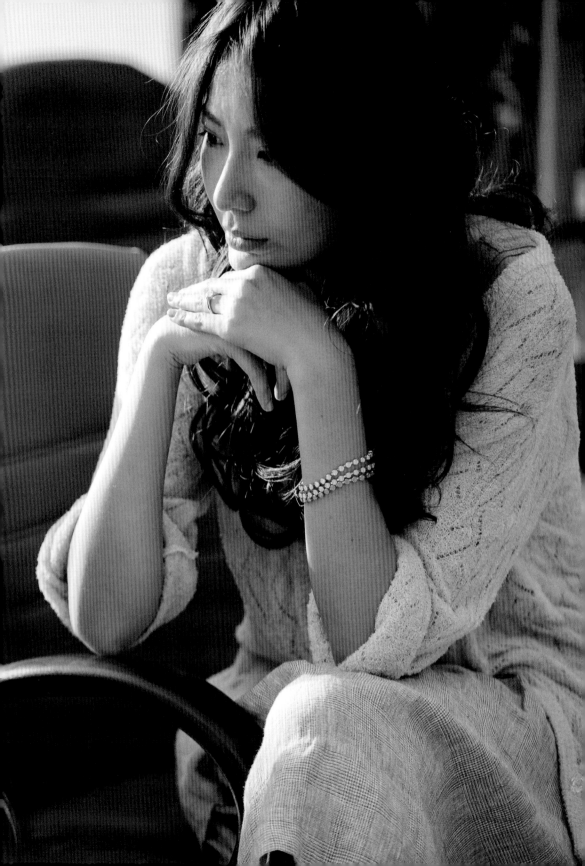

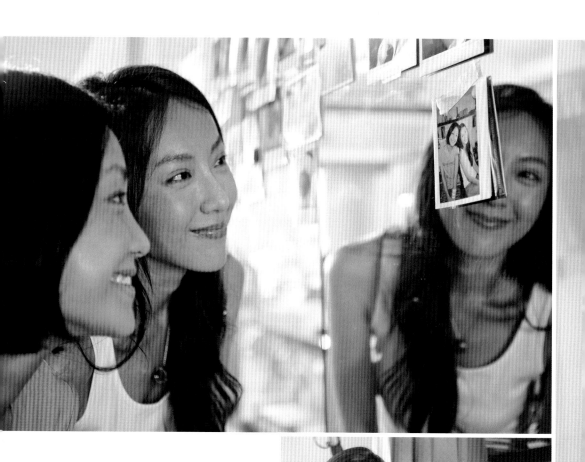

一次大戰的時候，很多女人在手臂上刺青，為的是要紀念他在戰場上失去的愛人。

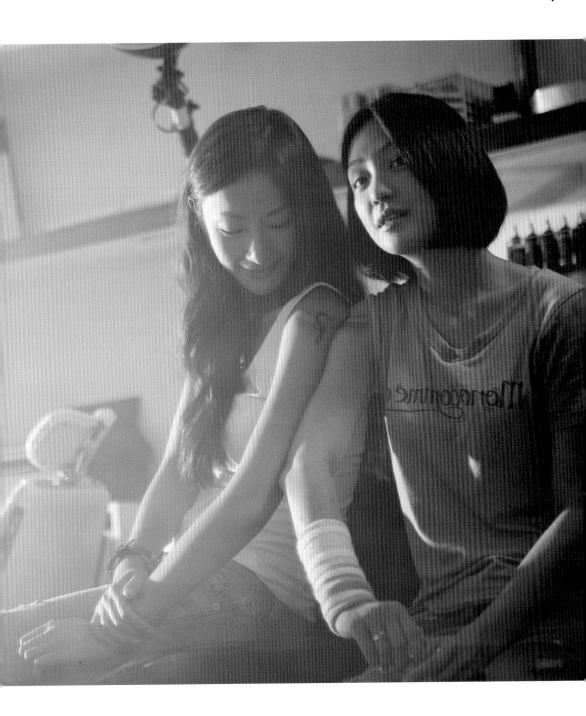

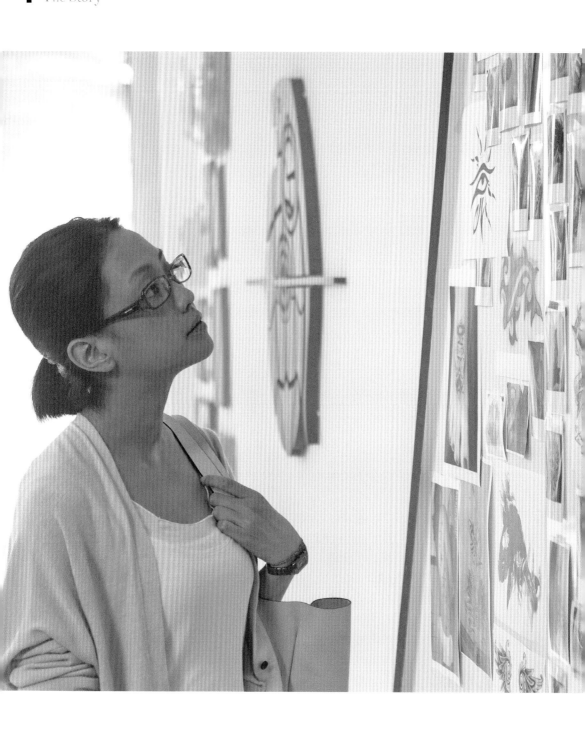

人長大了，該用什麼心情回頭去看 17 歲的愛情，那麼熱烈而
又純萃，珍貴而不可復得。

她完全否定過去的存在，她一定很痛苦。

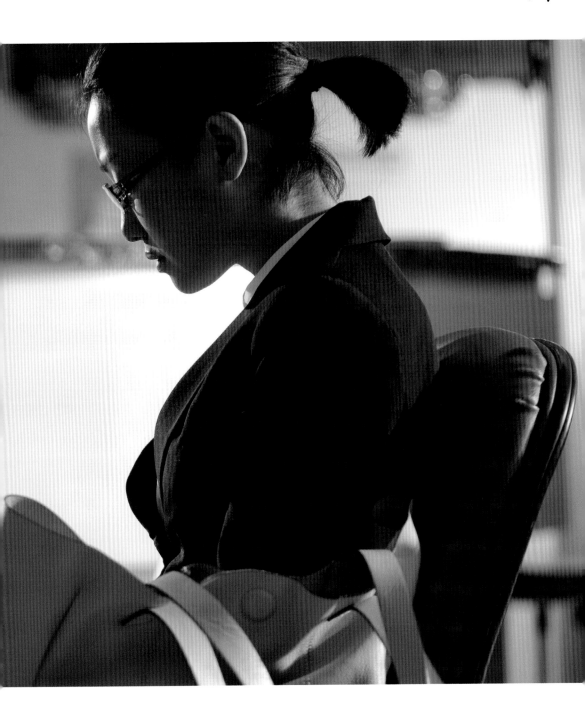

命運化妝師
MAKE UP

藉著愛的輕翼飛過圍牆，因為石頭圍成的藩籬擋不住愛。
——《羅密歐與茱麗葉》

這世界好殘忍喔！它可以在天空畫出那麼漂亮的彩虹，
但是卻又讓它馬上消失。

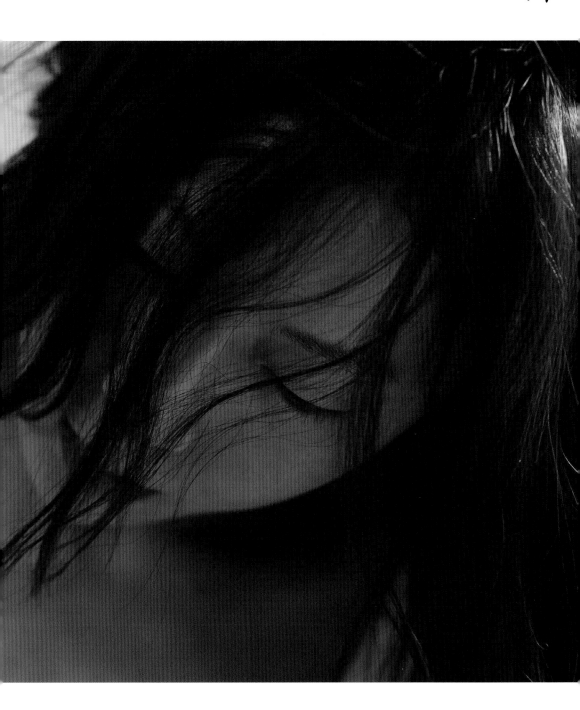

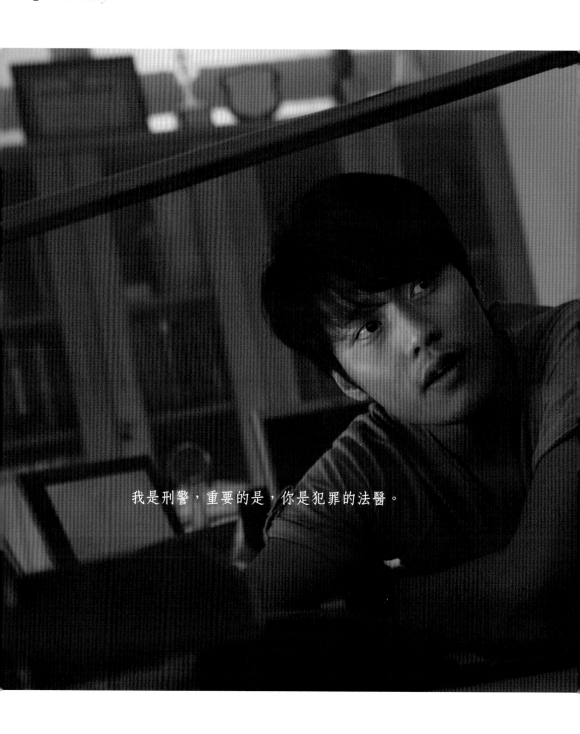

我是刑警，重要的是，你是犯罪的法醫。

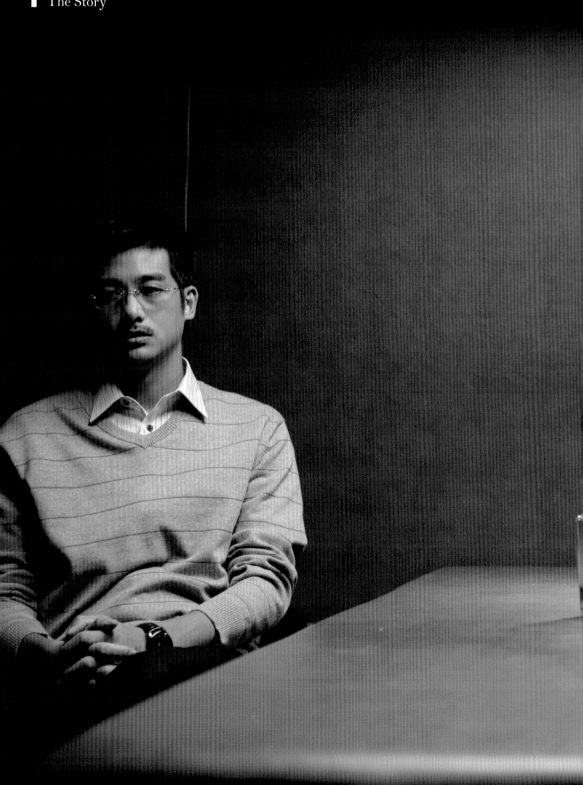

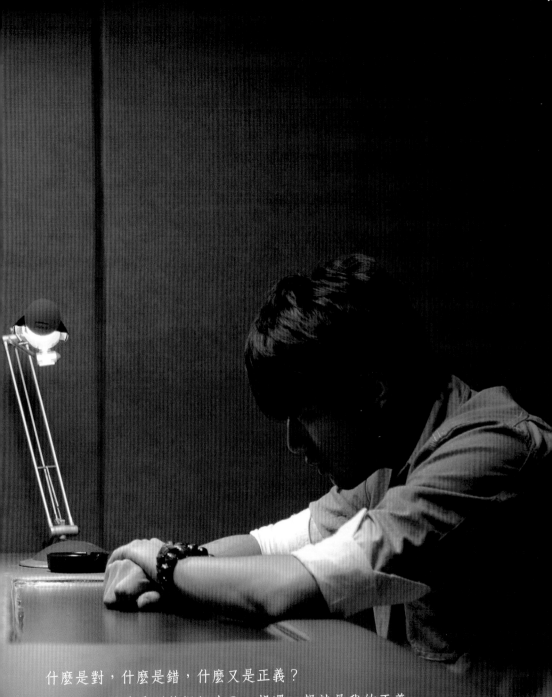

什麼是對，什麼是錯，什麼又是正義？
我為什麼要乖乖照著規矩走？一報還一報就是我的正義。

命運化妝師
MAKE UP

陽光越耀眼，影子卻越沈重。

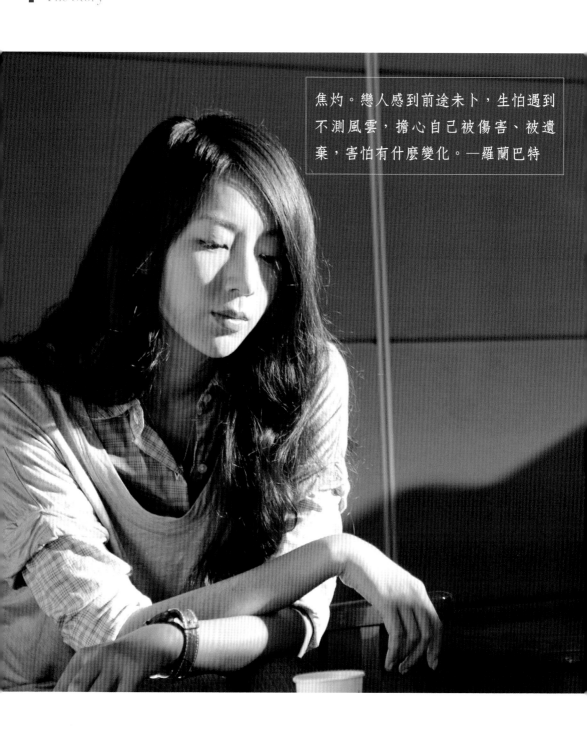

焦灼。戀人感到前途未卜，生怕遇到不測風雲，擔心自己被傷害、被遺棄，害怕有什麼變化。—羅蘭巴特

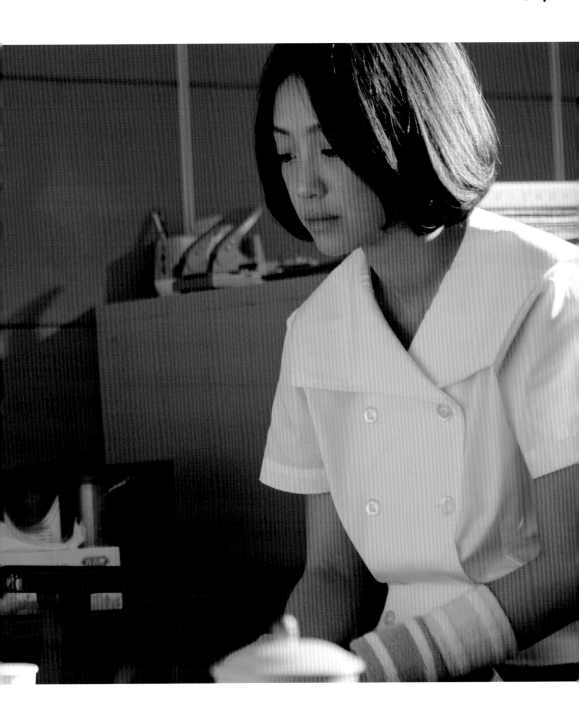

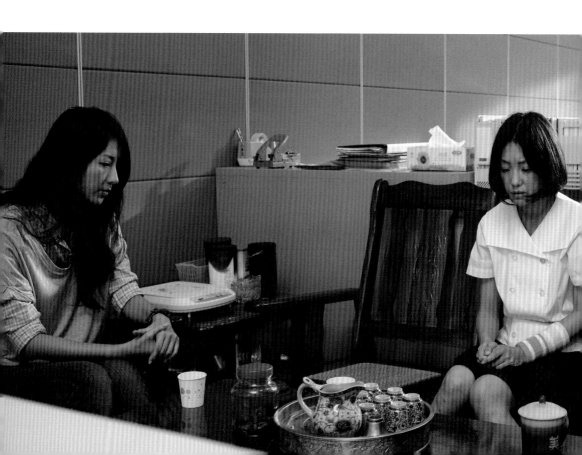

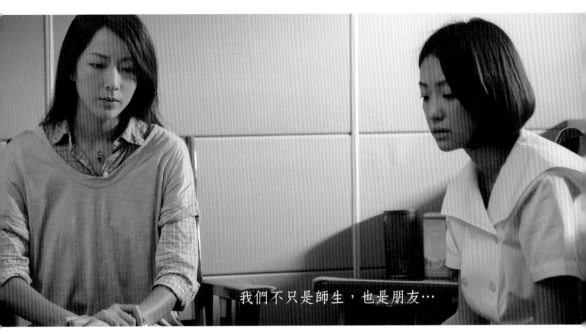

我們不只是師生，也是朋友…

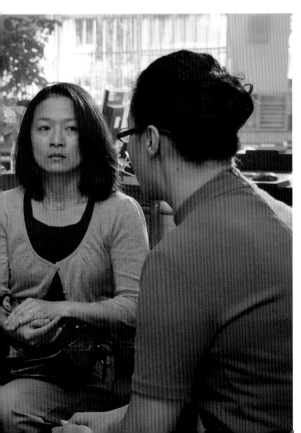

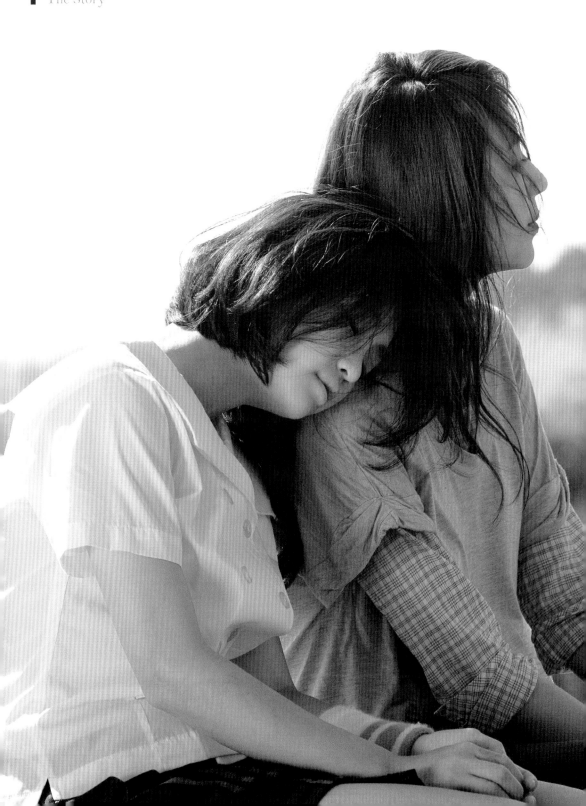

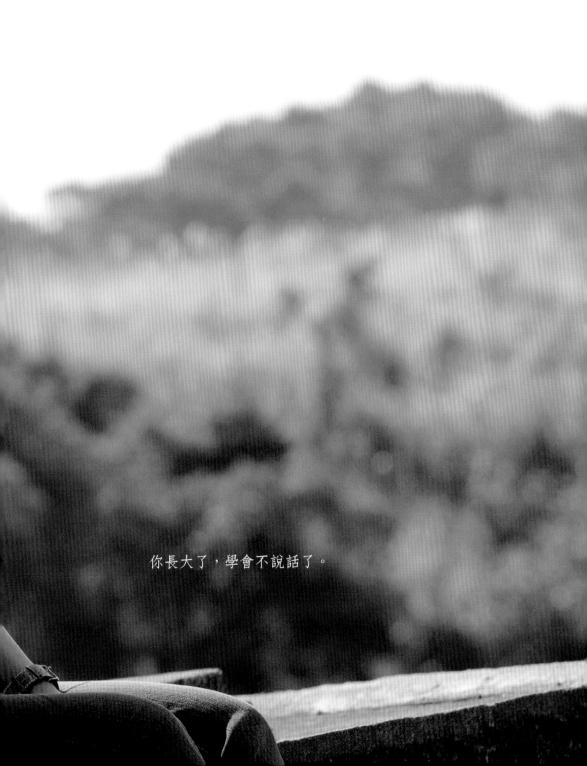

命運化妝師
MAKE UP

你長大了，學會不說話了。

命運化妝師 一段回憶
The Story

醫生也是人啊！他也需要逃避現實的方法吧！

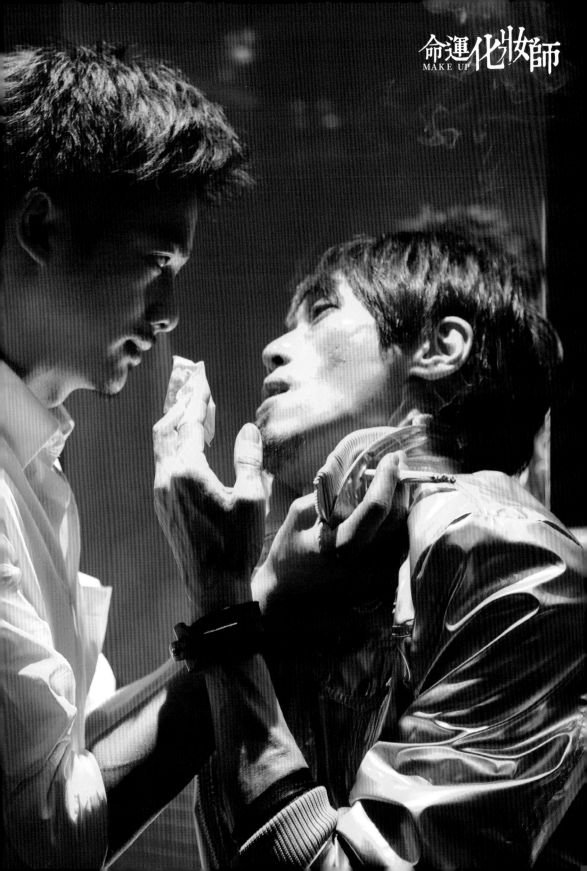

電子音樂的重拍，像一波接一波的海浪，任由我隨著音浪浮沉，
閉上眼睛，奇幻又美麗異常的天堂就在我眼前，
所有的痛苦、悲傷、糾結，都拋出我的腦海，我滿意的笑了。

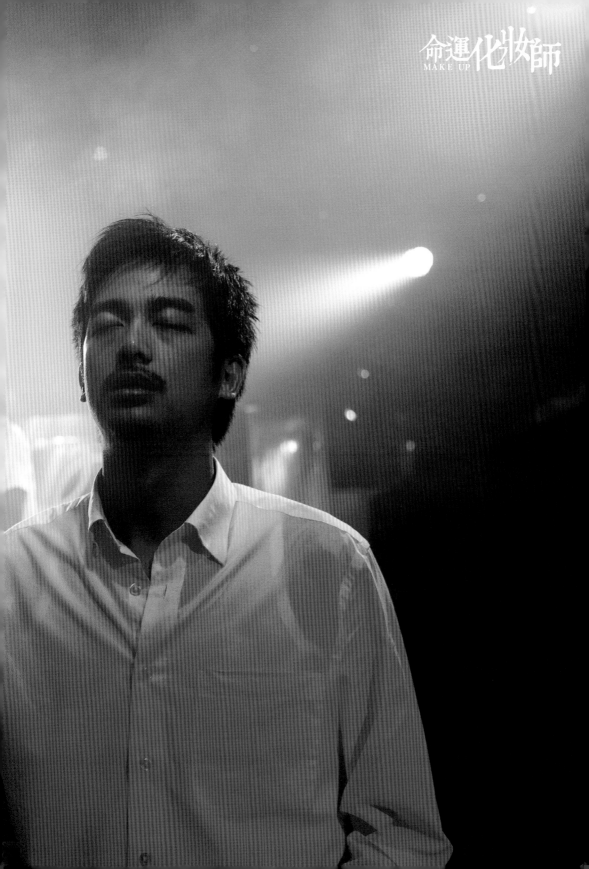

每個人不可揭示的那一面，終會在
想像不到的地方，潰堤。

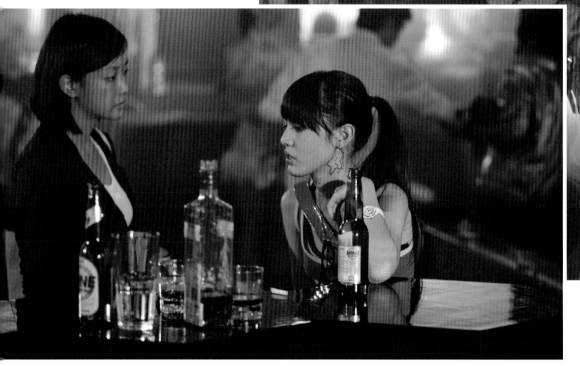

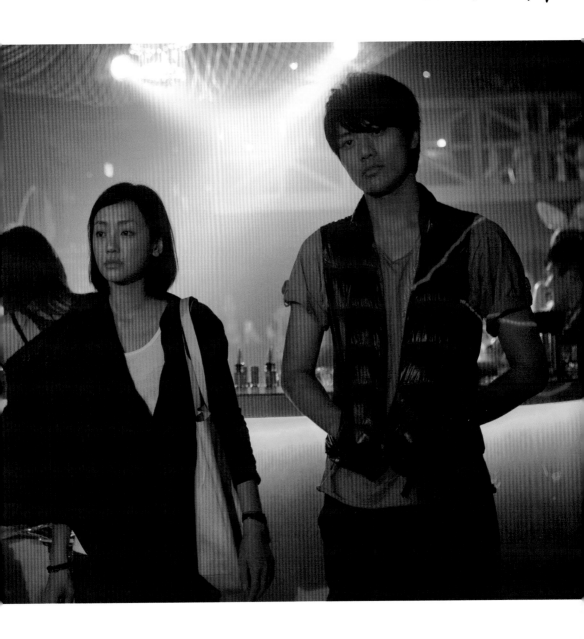

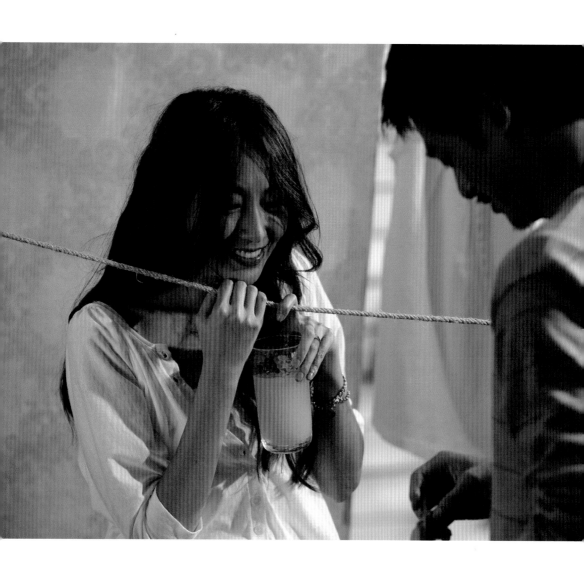

她選擇了，她努力了，只是不能再繼續。

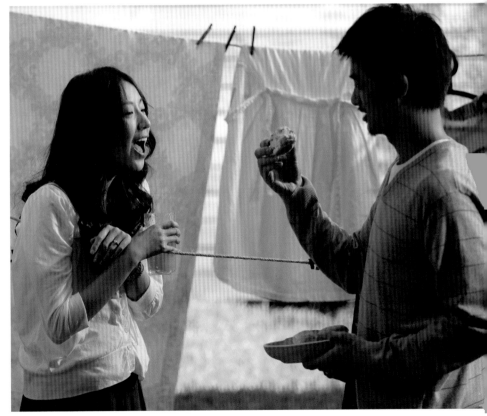

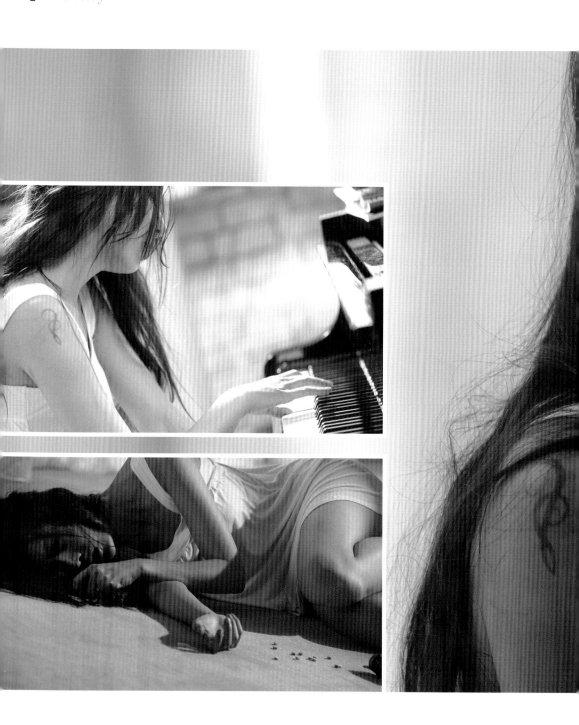

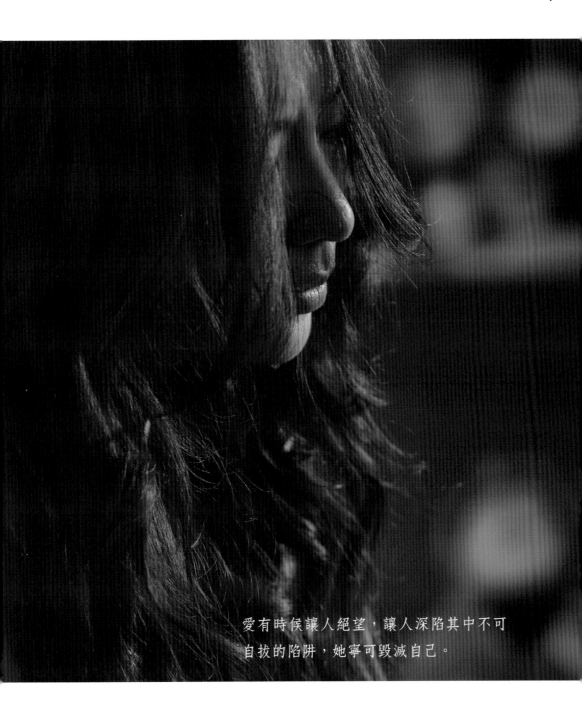

愛有時候讓人絕望，讓人深陷其中不可
自拔的陷阱，她寧可毀滅自己。

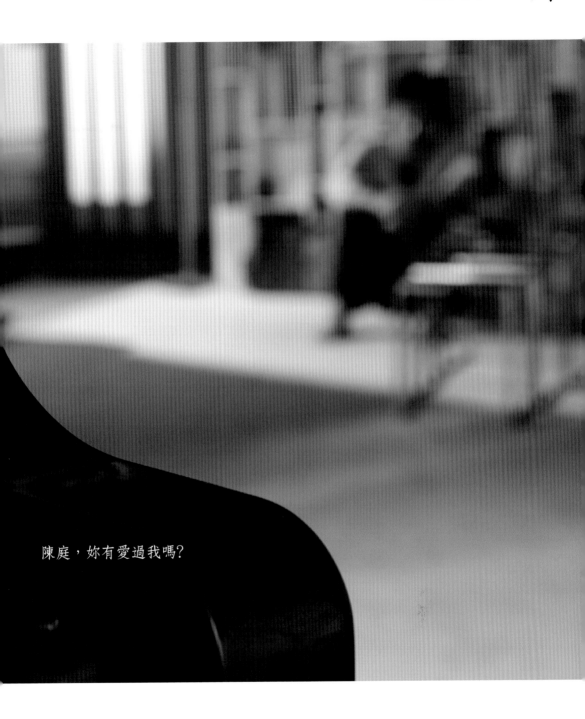

命運化妝師
MAKE UP

陳庭，妳有愛過我嗎？

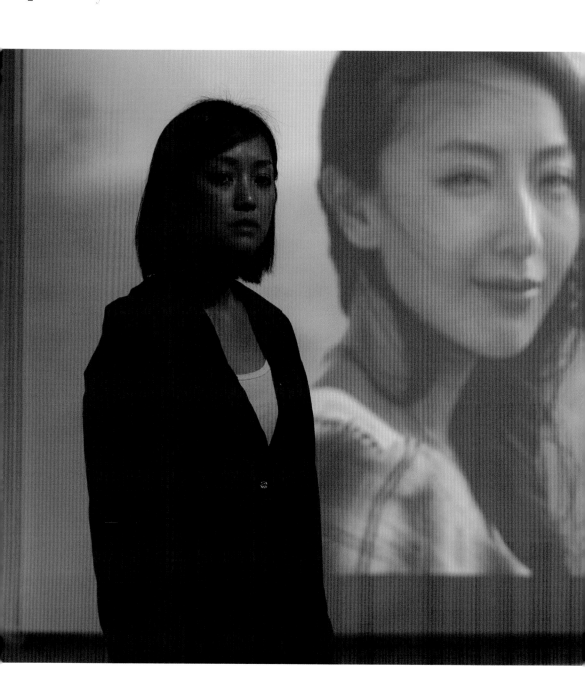

看到這些畫面你有什麼感覺？

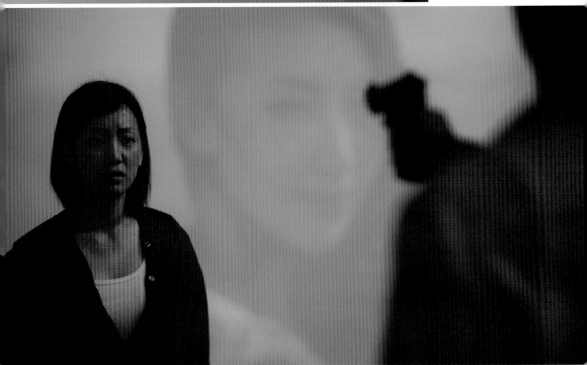

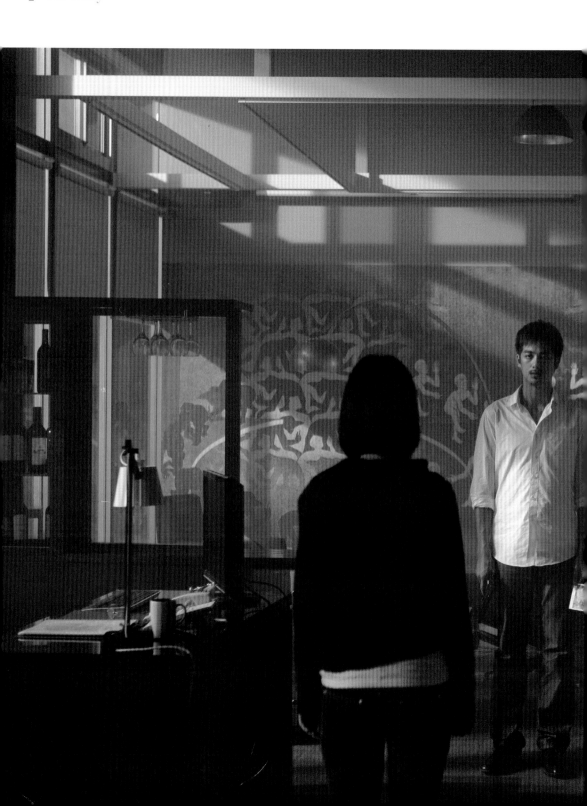

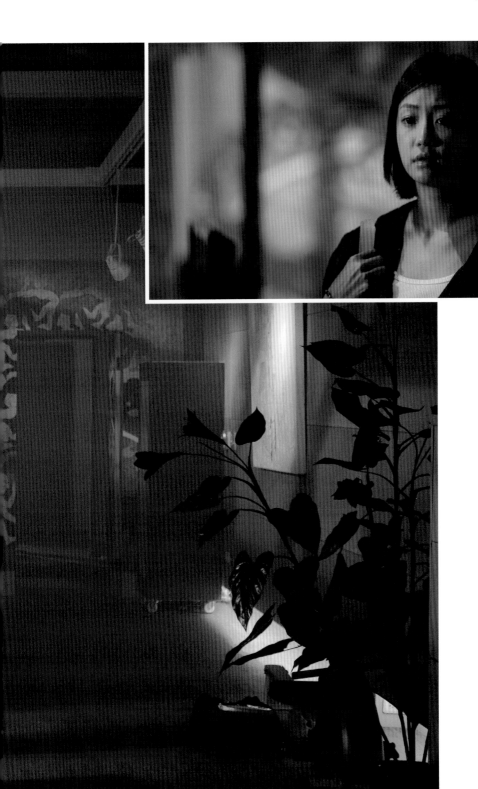

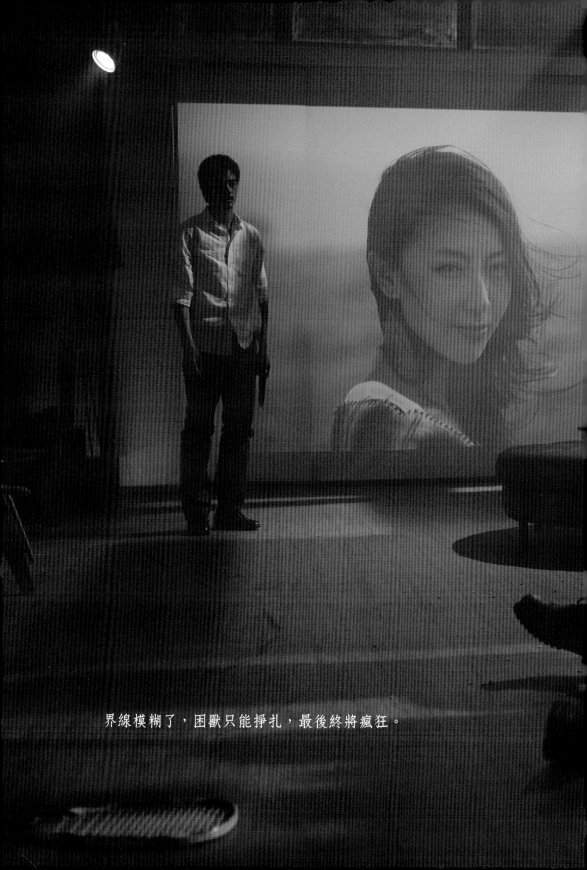

界線模糊了，困獸只能掙扎，最後終將瘋狂。

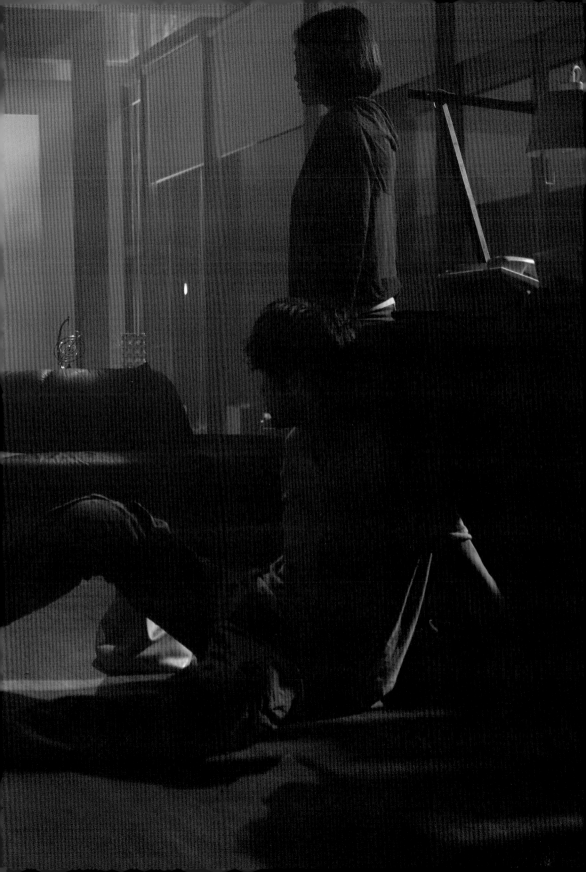

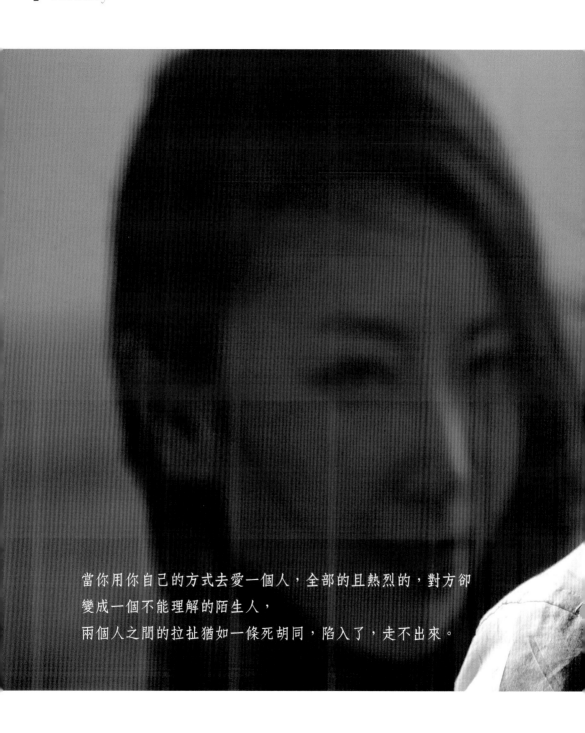

當你用你自己的方式去愛一個人，全部的且熱烈的，對方卻變成一個不能理解的陌生人，
兩個人之間的拉扯猶如一條死胡同，陷入了，走不出來。

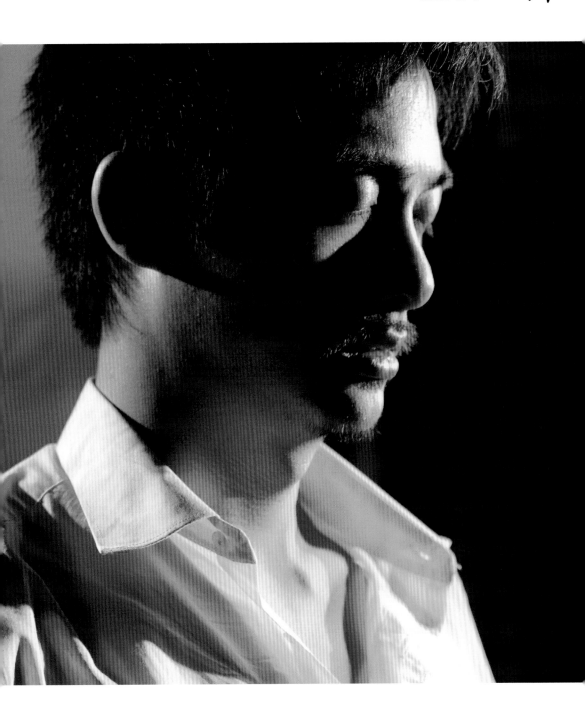

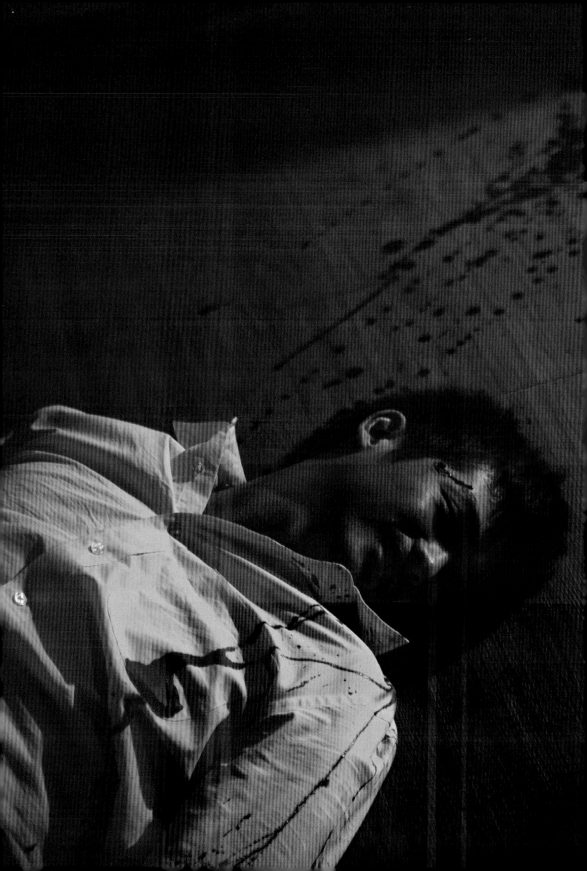

假如我必須死，我會把黑暗當作新娘，把它擁抱在我的懷裡。

—莎士比亞

命運化妝師 一段回憶
The Story

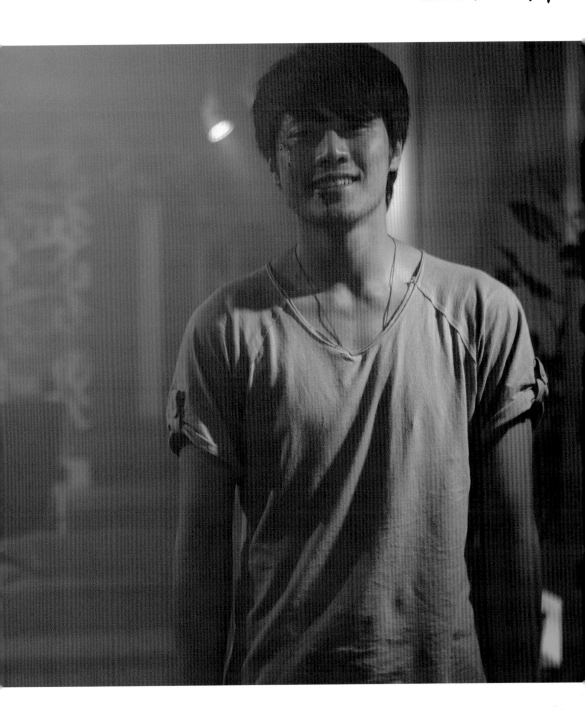

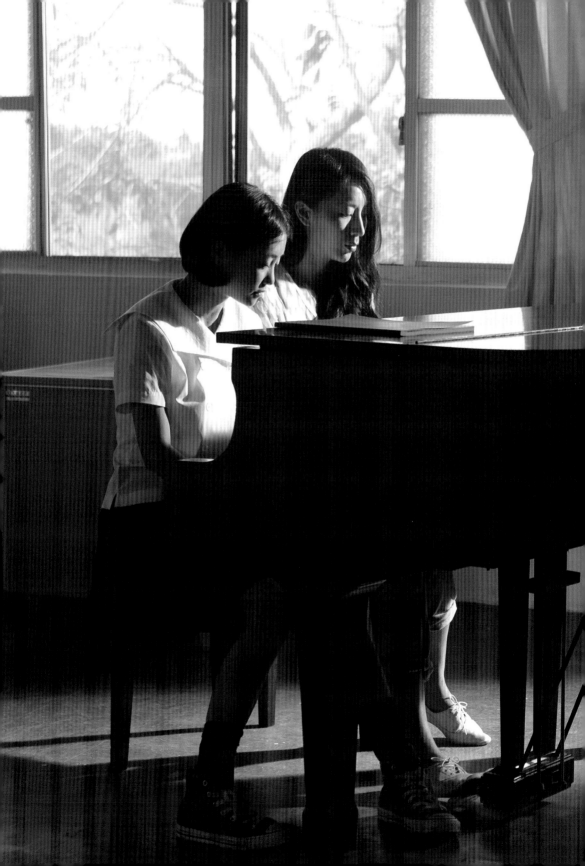

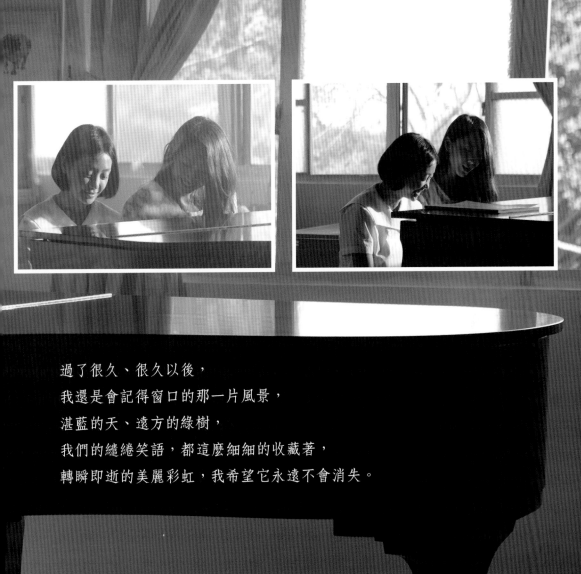

過了很久、很久以後，
我還是會記得窗口的那一片風景，
湛藍的天、遠方的綠樹，
我們的繾綣笑語，都這麼細細的收藏著，
轉瞬即逝的美麗彩虹，我希望它永遠不會消失。

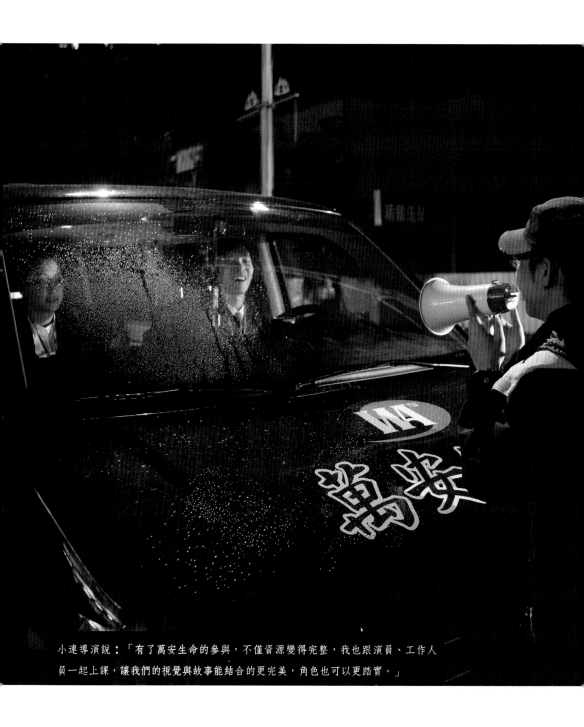

小連導演說：「有了萬安生命的參與，不僅資源變得完整，我也跟演員、工作人員一起上課，讓我們的視覺與故事能結合的更完美，角色也可以更踏實。」

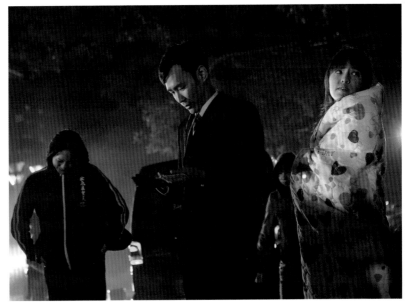

《命運化妝師》背後的故事…

電影中的故事是由一具冰冷的大體展開，吳敏秀（謝欣穎飾）更是飾演一個極為特別的行業「遺體化妝師」，電影中不免有許多與殯葬業相關的情節、場景設定。

小連導演談到：「最早我們是公家機關單位開始接觸的，譬如說台中殯儀館，然後台北市的第一殯儀館、第二殯儀館，還有宜蘭的員山殯儀館，從勘景開始，慢慢訪談殯葬業相關的從業人員，但一切實際的視覺呈現，直到『萬安生命』的參與跟指導，才慢慢變得完整；整個殯葬相關的習俗與流程，幫助我們在電影裡能準確的傳達訊息，觀眾能更有感受，焦點也不會變得混亂。」

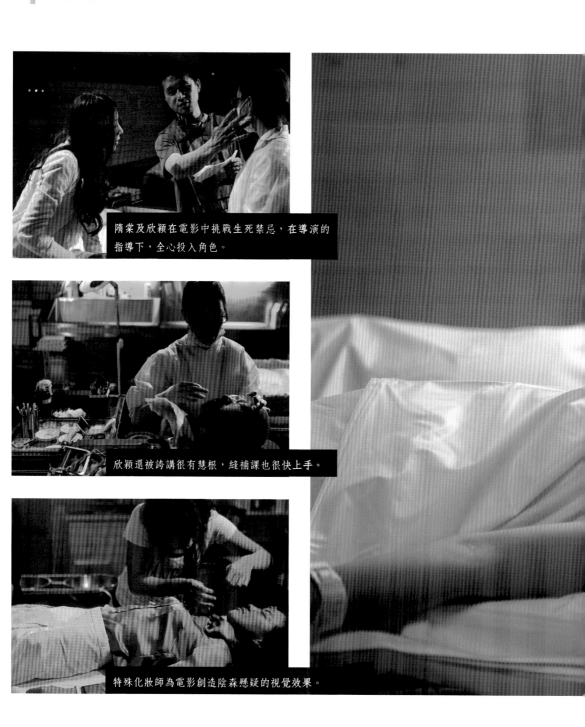

隋棠及欣穎在電影中挑戰生死禁忌，在導演的
指導下，全心投入角色。

欣穎還被誇講很有慧根，縫補課也很快上手。

特殊化妝師為電影創造陰森懸疑的視覺效果。

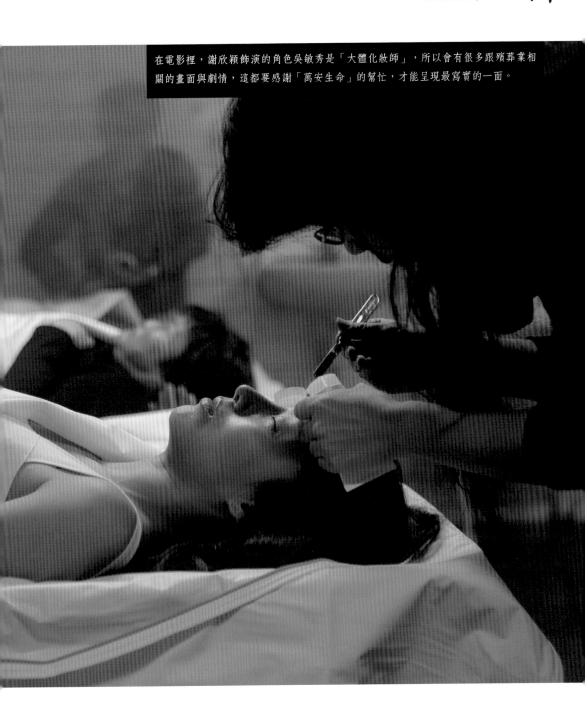

在電影裡，謝欣穎飾演的角色吳敏秀是「大體化妝師」，所以會有很多跟殯葬業相關的畫面與劇情，這都要感謝「萬安生命」的幫忙，才能呈現最寫實的一面。

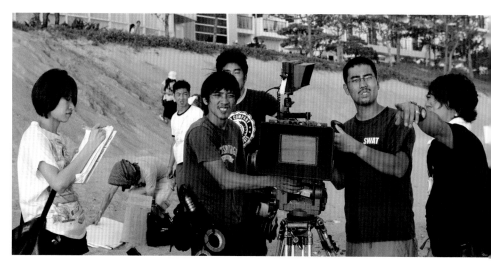

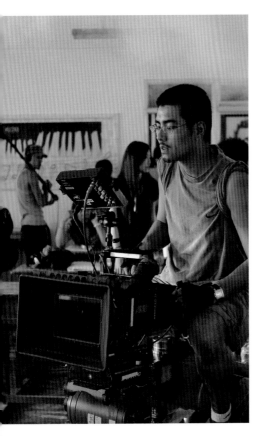

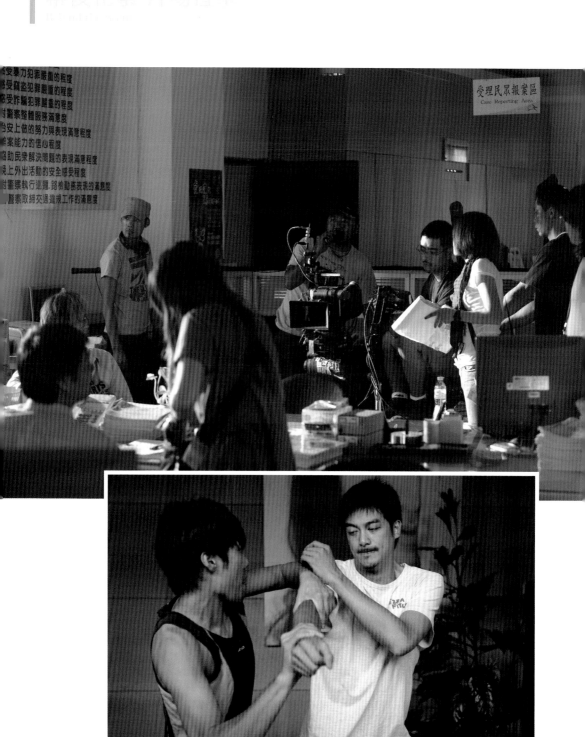

命運化妝師
MAKE UP

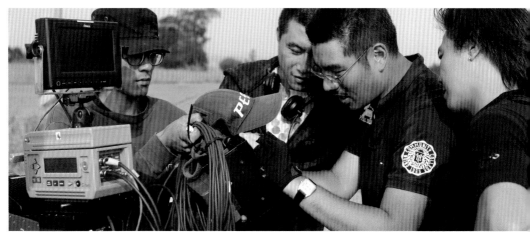

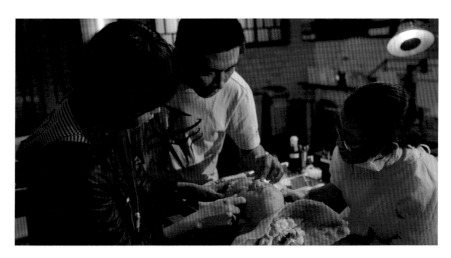

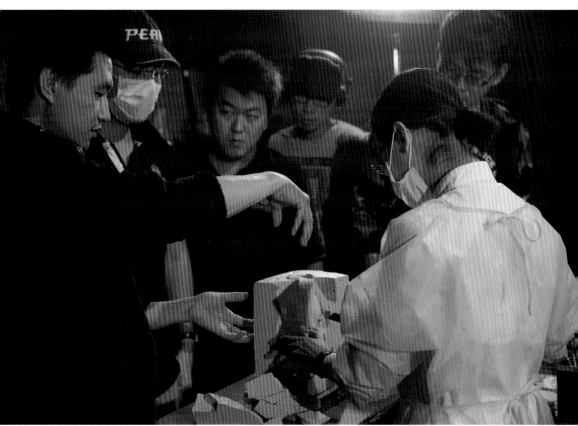

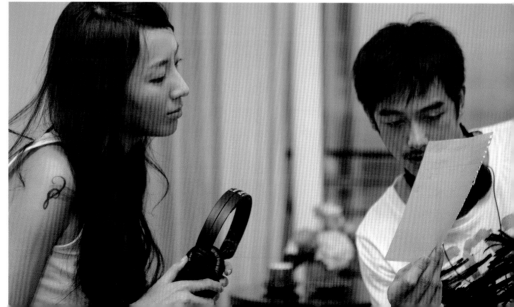

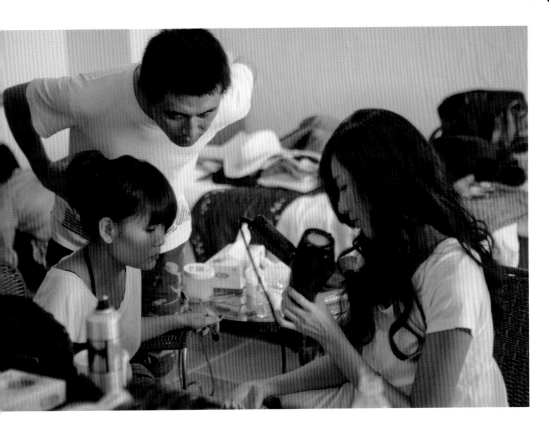

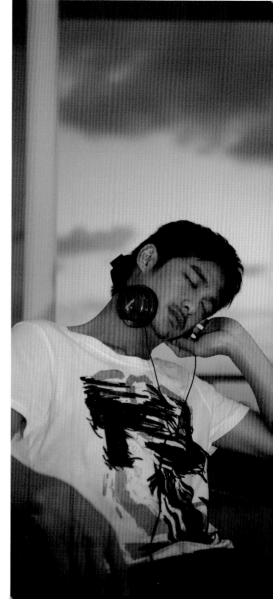

命運化妝師
MAKE UP

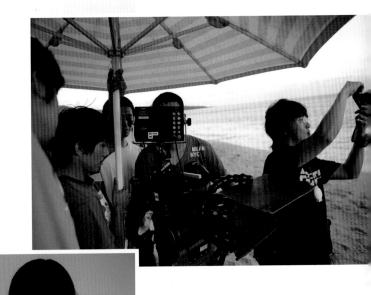

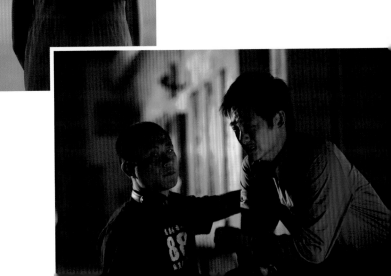

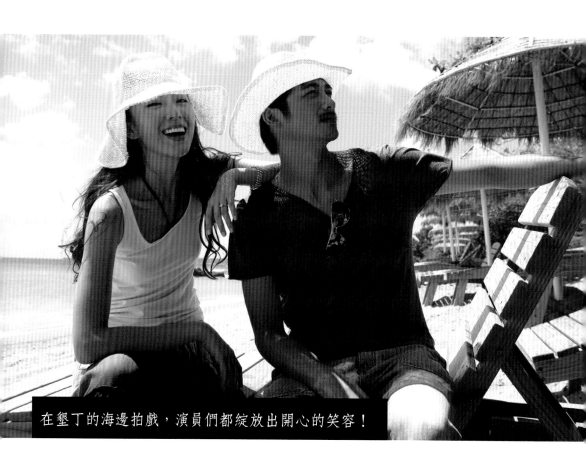

在墾丁的海邊拍戲，演員們都綻放出開心的笑容！

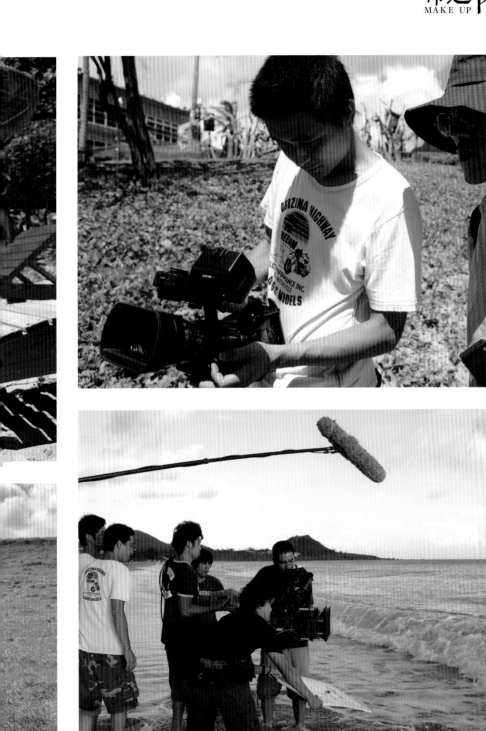

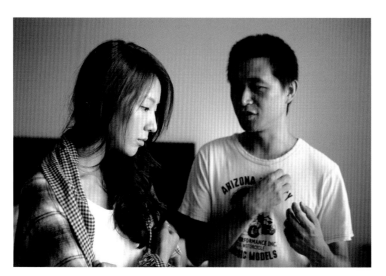

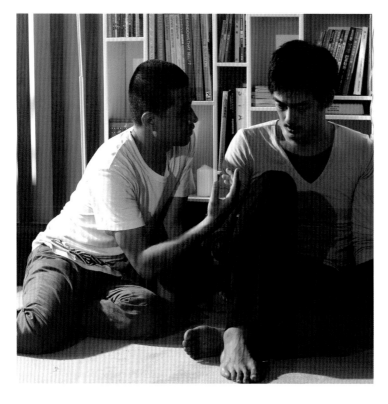

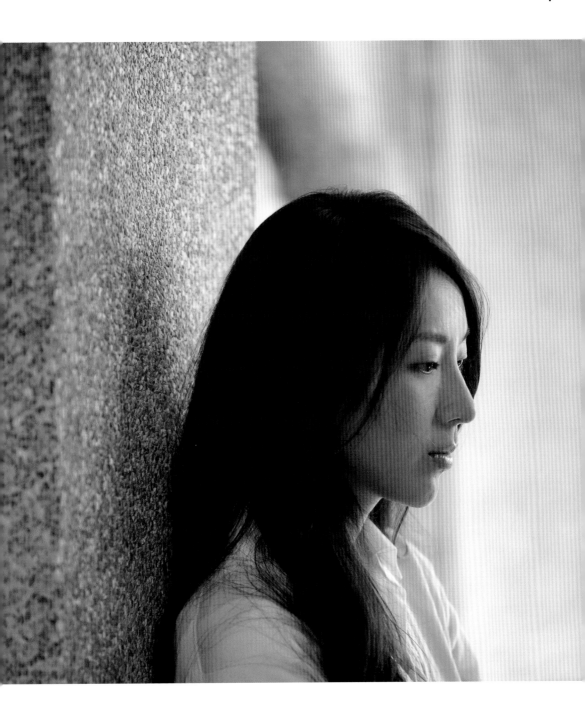

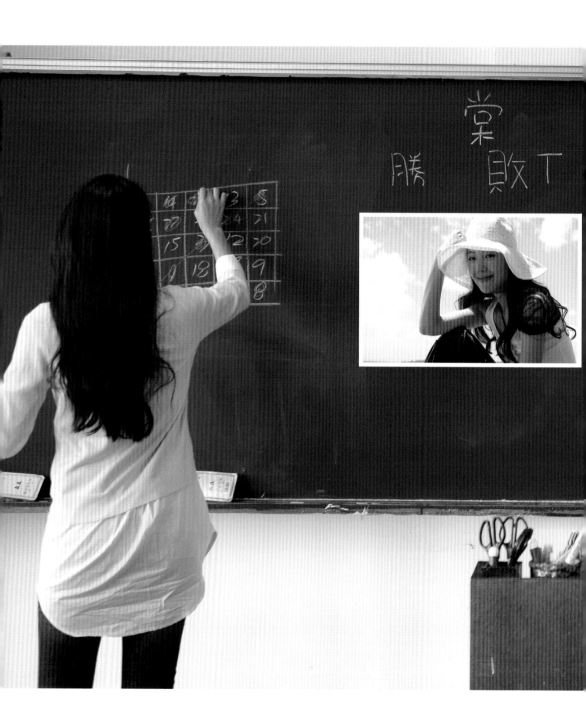

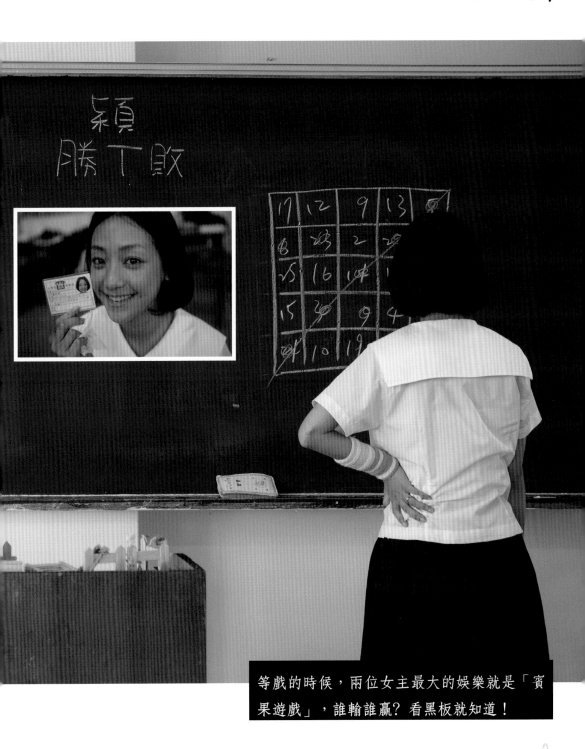

等戲的時候，兩位女主最大的娛樂就是「賓果遊戲」，誰輸誰贏？看黑板就知道！

命運
化妝師
Make up

1BI059
命運化妝師 映像書

編輯統籌／布克編輯室
文字整理／邱培珊
美術設計／黃雅雪
製作協助／阿榮企業有限公司、甲普國際媒體股份有限公司
企畫選書／賈俊國

總　編　輯／賈俊國
副總編輯／蘇士尹
資深主編／劉佳玲
採訪主編／吳岱珍
行銷業務／張莉榮

發　行　人／何飛鵬
法律顧問／台英國際商務法律事務所　羅明通律師
出　　版／布克文化出版事業部
　　　　　台北市民生東路二段 141 號 8 樓
　　　　　電話：02-2500-7008　傳真：02-2502-7676
　　　　　Email：sbooker.service@cite.com.tw
發　　行／英屬蓋曼群島商家庭傳媒股分有限公司城邦分公司
　　　　　台北市中山區民生東路二段 141 號 2 樓
　　　　　書虫客服服務專線：02-25007718；25007719
　　　　　24 小時傳真專線：02-25001990；25001991
　　　　　劃撥帳號：19863813；戶名：書虫股分有限公司
　　　　　讀者服務信箱：service@readingclub.com.tw
香港發行所／城邦（香港）出版集團有限公司
　　　　　香港灣仔駱克道 193 號東超商業中心 1 樓
　　　　　Email：hkcite@biznetvigator.com
馬新發行所／城邦（馬新）出版集團 Cité (M) Sdn. Bhd. (458372U)
　　　　　11, Jalan 30D/146, Desa Tasik, Sungai Besi,
　　　　　57000 Kuala Lumpur, Malaysia.
　　　　　電話：+603-90563833　　傳真：+603-90562833
印　　刷／卡樂彩色製版印刷
初　　版／2011 年（民 100）06 月
售　　價／380 元

國家圖書出版品預行編目（CIP）

命運化妝師 映像書／布克編輯室作．
－初版方臺北市：布克文化出版：家
庭傳媒城邦分公司發行，民 100.06
面；公分
ISBN：9789866278273
855

城邦讀書花園　　布克文化
www.cite.com.tw　WWW.SBOOKER.COM.TW